中国画

在西方

秦晓磊

著

66 幅海外馆藏珍品

U0152572

人民东方出版传媒
People's Oriental Publishing & Media

东方出版社
The Oriental Press

目

录

壹

波士顿艺术博物馆

收藏 中国古代绘画珍品

一　北齐校书图　005

二　历代帝王图　008

三　捣练图　013

四　番骑图　016

五　五色鹦鹉图　020

六　湖庄清夏图　024

七　靓妆仕女图　028

八　柳岸远山图　031

九　《五百罗汉图》之

　　《应身观音》《施财贫者》　034

十　九龙图　038

十一　平林霁色图　042

十二　远眺图　046

贰

珍藏

弗利尔美术馆

 收藏

中国古代绘画珍品

十三	洛神赋图	052
十四	释迦牟尼佛会图	054
十五	《五百罗汉图》之	
	《罗汉洗濯》《天台石桥》	057
十六	风雪杉松图	061
十七	中山出游图	064
十八	二羊图	067
十九	仿荆浩渔父图	070
二十	春消息图	074
二十一	秋江渔艇图	076
二十二	梦仙草堂图	080
二十三	仿李唐山水图	084
二十四	浔阳秋色图	088

大都会艺术博物馆

收藏 中国古代绘画珍品

二十五　照夜白图　095

二十六　溪岸图　098

二十七　乞巧图　101

二十八　夏山图　104

二十九　树色平远图　108

三十　竹禽图　112

三十一　云山图　115

三十二　胡笳十八拍　118

三十三　明皇幸蜀图　121

三十四　双松平远图　123

三十五　秋林人醉图　126

三十六　江国垂纶图　129

三十七　辋川图　132

肆

收藏 中国古代绘画珍品

纳尔逊－阿特金斯艺术博物馆

三十八	调琴啜茗图	141
三十九	晴峦萧寺图	143
四十	渔父图	146
四十一	春游赋诗图	148
四十二	山水十二景	152
四十三	五龙图	156
四十四	十六应真图	158
四十五	消夏图	162
四十六	墨竹图	166
四十七	《沈文合璧册》之《杖藜远眺》《唐人诗意》	168
四十八	古柏图	172
四十九	荷花图	174
五十	浔阳送别图	176
五十一	玉田图	180
五十二	五像观音图	183

伍

克利夫兰艺术博物馆

收藏 中国古代绘画珍品

五十三　溪山兰若图　　　　　　190

五十四　溪山无尽图　　　　　　193

五十五　摹周文矩宫中图　　　　196

五十六　草亭诗意图　　　　　　199

五十七　筠石乔柯图　　　　　　202

五十八　有余闲图　　　　　　　205

五十九　九歌图　　　　　　　　208

六十　　罗浮山樵图　　　　　　212

六十一　秋林书舍图　　　　　　215

六十二　菊花白菜图　　　　　　218

六十三　流民图　　　　　　　　222

六十四　宣文君授经图　　　　　226

参考资料　　　　　　　　　　　229

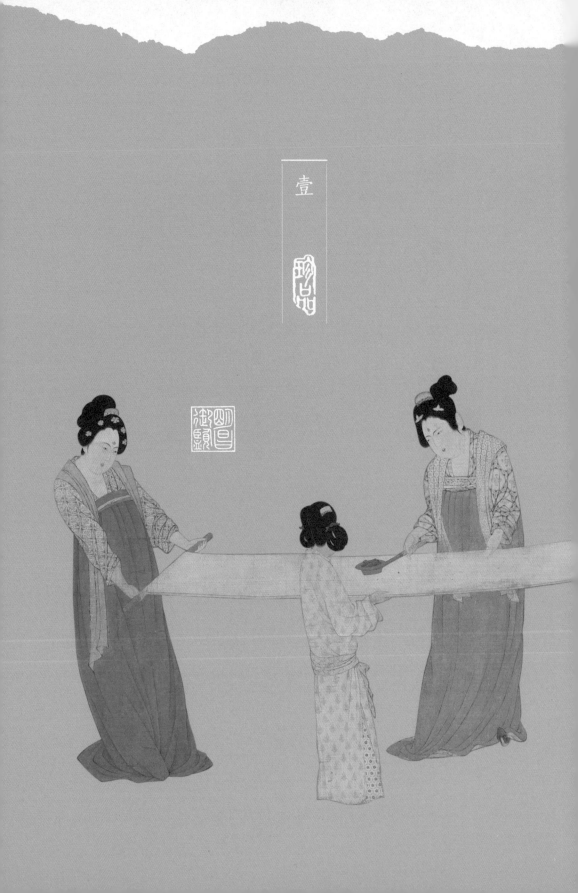

壹

珍品

波士顿艺术博物馆

收藏 中国古代绘画珍品

　　西方的中国艺术品收藏，最初是中西方贸易和交流的副产品。形成规模与体系，则是晚清以来中国国门被迫开放的结果。在政府控制力不断衰退的局面下，出于利益的驱动，大量艺术珍品流向海外，最终去往了当时的新兴资本主义国家，如英国、法国、美国、日本等。

　　由于文化及欣赏趣味差异等因素，与青铜器、石刻等艺术门类相比，欧美国家对于中国绘画的兴趣和收藏起步较晚。不过，随着对中国文化与艺术的了解不断深入，西方人逐渐意识到为中国传统精英阶层所欣赏的绘画、法书之价值所在，于19世纪末20世纪初，纷纷着手建立收藏体系。美国后来居上，在中国古代绘画的收藏和研究方面，均胜欧洲各国一筹。

　　作为美国收藏中国古代绘画的重镇，相较于大都会艺术博物馆、弗利尔美术馆等，波士顿艺术博物馆的中国古代绘画收藏起步较早。目前普遍的看法是，1894年，在时任波士顿艺术博物馆日本艺术部（后陆续更名为"中国和日本艺术部""亚洲艺术部"等）主任的费诺罗萨（Ernest Francisco Fenollosa，1853—1908）的推动下，波士顿艺术博物馆展出日本大德寺收藏的《五百罗汉图》系列作品，并于展后购入其中5幅作品，这是波士顿艺术博物馆开始建立中国古代绘画收藏体系的标志。同时，该展也是美国历史上第一个中国绘画展。日本在经历"明治维新"后，对外呈开放态度。美国与之交流往来较与中国密切，故而在欣赏和收藏中国古代绘画的眼光上，颇受日本人的影响。日本原有的中国古代绘画收藏体系，以宋元宗教绘画为主，较为轻视明清及之后的绘画，统观波士顿艺术博物馆乃至美国整体的中国古代绘画收藏，也具有相似的特点。

正是在费诺罗萨的建议下，后来成为波士顿艺术博物馆赞助人的登曼·罗斯（Denman Waldo Ross，1853—1935），收购了大量中国绘画。这些绘画在其去世后，多数都成为波士顿艺术博物馆的收藏，如《北齐校书图》《历代帝王图》《捣练图》等。

费诺罗萨的学生，日本人冈仓天心（Okakura Tenshin，1863—1913），于1904年接任中国和日本艺术部主任一职后，长年奔走于中国，与外甥早崎幸吉（Hayasaki Koichi，1874—1956）一道，为波士顿艺术博物馆收购中国绘画，直至去世。在冈仓天心任期内，入藏波士顿艺术博物馆的有《柳岸远山图》《平林霁色图》等五代宋元绘画巨迹。

冈仓天心的弟子——日本人富田幸次郎（Tomita Kojiro，1890—1976），自1931年起担任亚洲艺术部主任，继续为波士顿艺术博物馆购藏中国绘画，经他手入藏的有《五色鹦鹉图》《湖庄清夏图》等珍品。他还设立了亚洲艺术品购藏基金，使得波士顿艺术博物馆购入中国艺术品的行为得以持续。

波士顿艺术博物馆的中国绘画收藏，至今仍在继续。2018年7月28日，该馆获赠王翚（1632—1717）的巨制《长江万里图》，由华裔收藏家翁万戈（1918—2020）捐赠。此举不但增强了波士顿艺术博物馆在清代绘画收藏方面的实力，也反映出一向以早期宋元绘画作品收藏知名的波士顿艺术博物馆在收藏趣味上的转向。

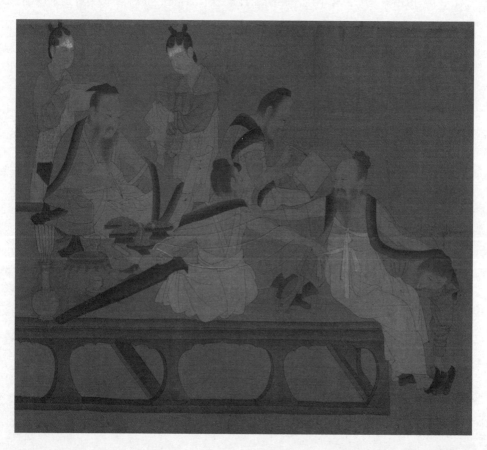

一

北齐校书图

此图被认为描绘的是北齐天保七年（556），文宣帝高洋（529—559）命樊逊（生卒年不详）等文士刊校五经诸史的情景。旧传为唐代画家阎立本（？—673）所作，现今学界多认定其与北齐画家杨子华（生卒年不详）有关。对比北齐娄睿墓壁画，人物面部皆呈鹅蛋形，确有相似之处。有"画圣"之称的杨子华，是北齐武成帝高湛（537—569）的御用画家，据文献记载，他善画人物、宫苑及车马，传说他画的马匹，甚至引起夜间的观画者听到马嘶鸣的错觉。此卷上确有描绘鞍马的部分，至于为何校书题材中会有鞍马形象出现，则很可能是宋代摹绘的画家将画卷内容的顺序搞错，甚至是混入其他画卷中的内容所致。无论如何，由于早期人物画资料的稀少，此图仍然是我们了解杨子华乃至北齐绘画风格的重要依据。

卷末有范成大（1126—1193）、韩元吉（1118—1187）、陆游（1125—1210）等人题跋。据收藏印鉴可知，此图曾经为梁清标（1621—1691）、安岐（1683—约1746）、怡亲王弘晓（1722—1778）等人收藏。清朝灭亡后，文物大量流散海外，《北齐校书图》亦是其中一件。1931年，该作由登曼·罗斯捐赠给波士顿艺术博物馆，并成为该馆最重要的中国绘画藏品之一。

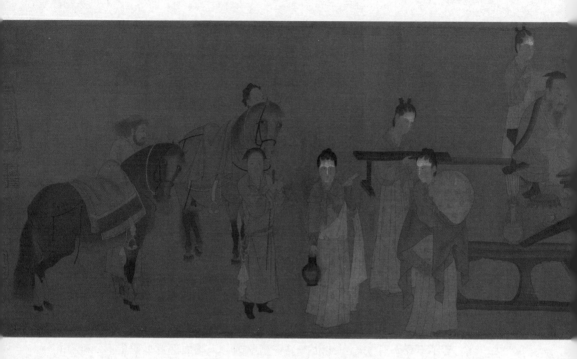

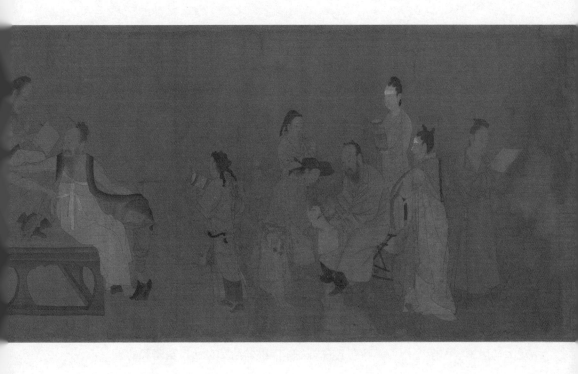

北齐校书图

北齐（宋摹本）

（传）杨子华

绢本设色

纵 27.5 厘米，横 114 厘米

美国波士顿艺术博物馆藏

二

历代帝王图

卷轴画中，早期人物画资料保存下来的极少，《历代帝王图》就显得尤其珍贵。自 20 世纪初，该图公之于众后，就受到学界与世人的广泛关注。据卷末的题跋，该图被认定为初唐人物画家阎立本所作（一说为初唐画家郎余令作）。画卷从右向左，依次描绘了自西汉至隋代的 13 位有一定代表性的帝王，加上随侍，共计 46 人。各帝王形象前均有榜题文字表明人物身份，这延续了曾体现于汉代画像石上的早期人物画的特点。而随侍人物略小于主要人物，除根源于早期人物画传统外，也符合当时等级森严的伦理观念。画家着力于刻画每位帝王的不同形象，以显示其各自的性格与精神气质。有趣的是，这些帝王所展示出的性格，可与史书中的记载一一对应，如"美姿容、好享受"的隋炀帝杨广（569—618），便被刻画成面目清秀而身材略胖的模样，而隋文帝杨坚（541—604）的"雄图内断、英谋外决"，画家便以深沉的眼神与紧闭的双唇表现之，可谓传神。

该卷曾经北宋名相富弼（1004—1083）题跋，此后屡见于画史著录，清末民初时入梁鸿志（1882—1946）之手，1931 年由登曼·罗斯购得，并捐赠给波士顿艺术博物馆。时任波士顿艺术博物馆亚洲艺术部主任的是富田幸次郎，据他后来回忆，当时登曼·罗斯是听从了他的建议才购

买此卷的。而此前两年，也就是 1929 年，该画卷在东京展出，日本方曾有意购买，然因价格未谈妥而弃购。促成波士顿艺术博物馆购藏此图的富田幸次郎，也因此事一再受到祖国的责难。

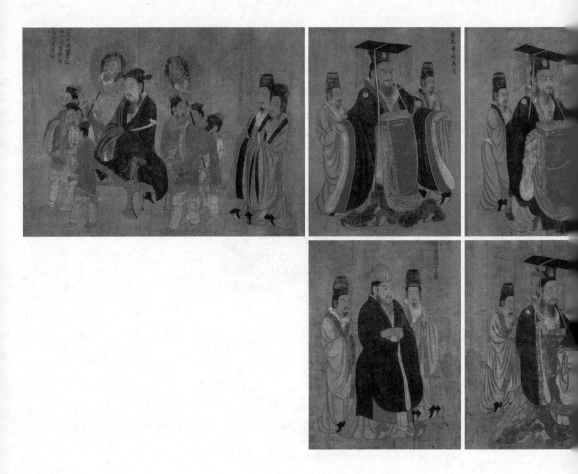

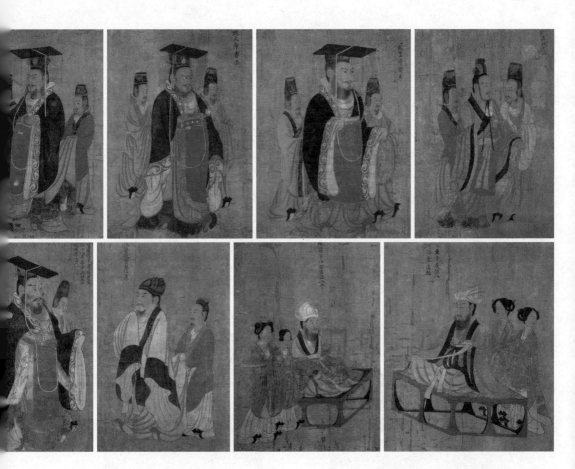

历代帝王图

唐

（传）阎立本

绢本设色

纵 51.3 厘米，横 531 厘米

美国波士顿艺术博物馆藏

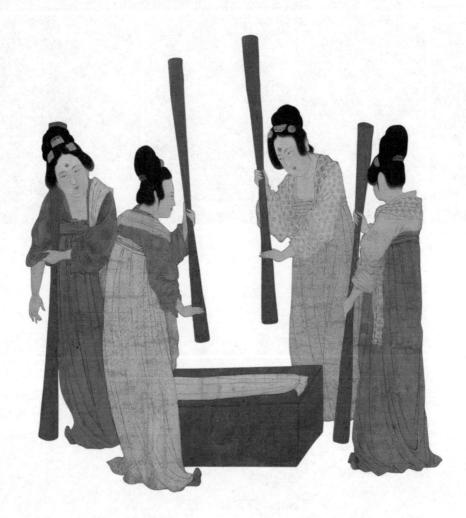

三

捣练图

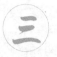

　　"捣练"是古代妇女于夏秋之际进行的一项重要生产活动，指的是在正式制作衣物前，对布帛所进行的加工。早在汉魏之际，便有《捣衣诗》存世，据《历代名画记》载，东晋时已有多位画家绘制过与"捣练"相关的绘画。在张萱（生卒年不详）之后，这一题材也为历代画家反复描绘。然而纵观画史，此画题中最著名的作品，便是这件了。

　　此作共绘有 12 位女性，从服饰推断，其身份应为当时的宫廷贵妇。画面除表现捣练外，还有对理线、熨烫过程的展示，细节刻画入微。张萱是唐代著名的人物画画家，他笔下的仕女，雍容华贵、气度非凡，极好地展示了唐代女性以丰腴为美的时尚。

　　然而同诸多早期绘画一样，此作也并非张萱原作，而是宋人根据原本所作的摹本。在1126年金人攻陷汴京后，《捣练图》成为金内府的收藏，后经清代著名学者高士奇（1645—1704）收藏。据考证，1912 年，时任波士顿艺术博物馆中国和日本艺术部主任的冈仓天心来到中国，收购了一大批古画珍玩，这便是其中一件。2012 年 11 月，在上海博物馆举办"美国藏中国五代宋元书画珍品展"期间，《捣练图》曾短暂回到阔别了一百年的故土。

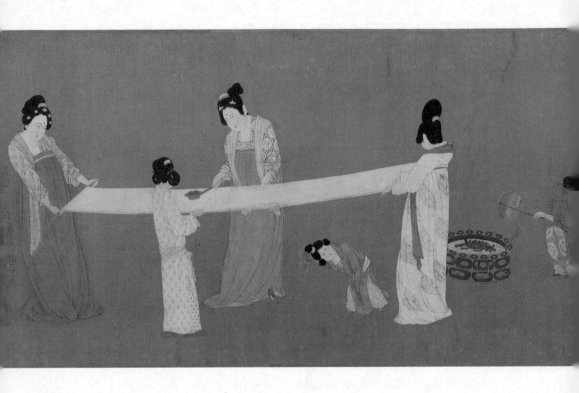

捣练图

唐（宋摹本）

（传）张萱

绢本设色

纵 37.1 厘米，横 145 厘米

美国波士顿艺术博物馆藏

番骑图

这幅以人马出行为题材的画作，并未署款，仅画末有"世传东丹王是也"数字，因此又被称为《东丹王出行图》。东丹王耶律倍（899—936），又名李赞华。尽管身为契丹人，出身于辽皇族，然据史载，他极为推崇汉文化，具有很高的文艺修养，通晓音律、绘画等，尤其善作鞍马画。故而卷末的文字，曾被解读为这幅画出自李赞华之手。不过，今日学界普遍认为，这幅作品并非李赞华所作，卷末的文字当理解为，画面描绘的是东丹王出行的场景。

抛却关于作者及画作主题的争议，就这幅作品本身来看，画家的技巧十分高超，不论是人马的姿态、彼此间的呼应关系，还是衣饰细节等，都处理得非常到位。严谨的线条、精工的设色，暗示出画家所可能具有的宫廷背景。画面延续了早期人物画的特点，对人物活动进行重点刻画，并未对场景作过多描绘，观者却得以从画面疏密布置所形成的节奏感中感知空间的存在。"鞍马出行"是唐、五代至两宋时期流行的绘画主题，比较著名的有辽宁省博物馆收藏的《摹张萱虢国夫人游春图》等。也是在这一时期，涌现出了一批擅长描绘少数民族马匹的"番马"画家，如胡瓌（生卒年不详）、胡虔（生卒年不详）等。《番骑图》当属这一时空及文化序列的组成部分。

世传東丹王是也

《番骑图》上钤盖有两宋皇家印鉴，卷末有明代人的题跋，尚不清楚这件作品何时、如何流散海外。1952 年，波士顿艺术博物馆以 4 万美元的价格购藏了这件作品。

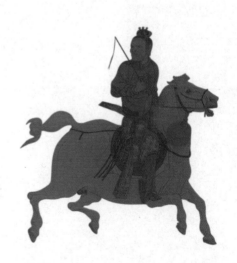

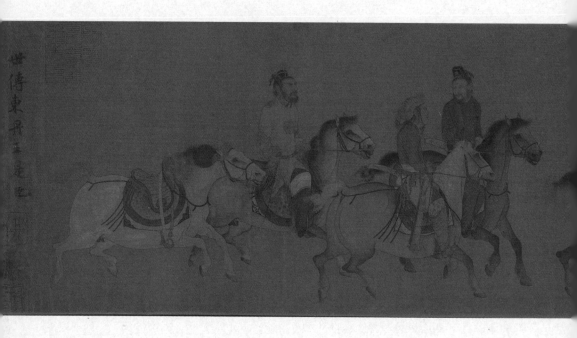

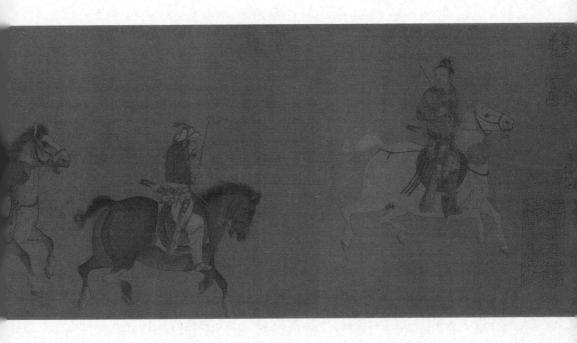

番骑图

北宋

佚名（旧传李赞华）

绢本设色

纵 27.8 厘米，横 125.1 厘米

美国波士顿艺术博物馆藏

五色鹦鹉图

尽管宋徽宗赵佶（1082—1135）因在政治上的昏庸无德，被视为一个失败的君王；然而他在艺术上的非凡成就，却也为世人所公认。他痴迷于艺事，他领导下的翰林图画院，网罗了当时全国范围内的人才，造就了中国美术史上宫廷绘画最为辉煌的时期。

赵佶本人亦精于绘事，这件《五色鹦鹉图》，因其画面右侧有以赵佶标志性书法样式——瘦金体写就的诗序及诗赞，并有"御制御画并书"署款及"天下一人"的花押（有残损），历来系其名下。不过，今天的学者多倾向于认为此作出自翰林图画院院画家之手，而非赵佶亲笔所为。

画家以精细的笔致和设色，描绘了一只栖息于折枝杏花上的五彩斑斓的鹦鹉。整体呈现出的典雅而精巧的风格，是北宋花鸟画的特色，在宋徽宗的时代达到顶峰。因此图尺寸、形式，与藏于故宫博物院的《祥龙石图》、藏于辽宁省博物馆的《瑞鹤图》皆相似，故有学者推测，此三图皆原属《宣和睿览册》，本为册页形式，在流传过程中被重裱为手卷。据载，《宣和睿览册》为宋徽宗赵佶钦选各种奇珍异卉、祥瑞名禽进行描绘而成，累计千册，每册十五开。这样庞大的创作，定非一人之力能为，应有大量院画家为其代笔。

五色鸚鵡来自嶺表蓄之禁
籞馴服可愛飛鳴自適往来
於苑囿間方中春繁杏遍開
翔翥其上雅詫容與自有一
種態度縱目觀之宛勝圖畫
　因賦是詩焉
天産乾皋此異禽遐陬来貢
九重深
體全五色非凡質惠吐多言
更好音
飛翥似怜毛羽貴徘佪如飽
稻粱心
緗膺紺趾誠端雅為賦新篇
步武吟
製並書

据收藏印鉴可知，此作曾经宋、元内府收藏，后经清代戴明说（约1609—1686）、宋荦（1634—1713）等人之手，再入清内府，后被赏赐给恭亲王奕訢（1833—1898）。在辛亥革命后，被奕訢之孙溥伟（1880—1936）、溥儒（1896—1963）等售予古董商，1925年为张允中（1881—1960）于琉璃厂中购得，张氏题写数跋，考证其流传过程。流入日本后，为山本悌二郎（Yamamoto Teijiro，1870—1937）所得，很快，又被转手卖给古董商人山中定次郎（Yamanaka Sadajiro，1866—1936）及山中商会（Yamanaka & Company）。1933年，山中定次郎以11000美元的价格将其售予美国波士顿艺术博物馆。

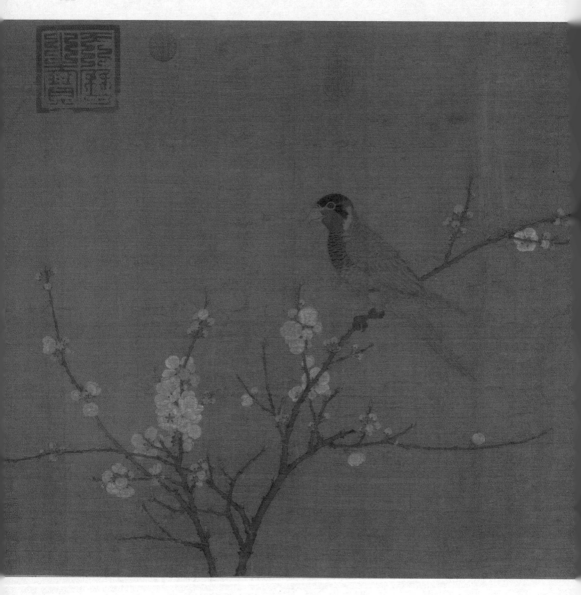

五色鸚鵡来自嶺表養之禁
籞馴服可愛飛鳴自適往来
於苑囿間方中春繁杏遍開
翔翥其上雅詫容與自有一
種態度縱目觀之宛勝圖畫
因賦是詩焉

天産乾皋此異禽遐陬来貢九重深
體全五色非凡質惠吐多言更好音
飛翥似怜毛羽貴徘徊如飽稻粱心
綷膺紺趾誠端雅為賦新篇步武吟

五色鹦鹉图

北宋

赵佶

绢本设色

纵 53.3 厘米，横 125.1 厘米

美国波士顿艺术博物馆藏

湖庄清夏图

　　根据卷末"元符庚辰大年笔"的落款及所钤"大年图书"朱文印，此作向来被视为赵令穰的可靠真迹。赵令穰，字大年，生卒年不详，《宣和画谱》载其善画"陂湖林樾、烟云凫雁之趣"。因身为宋宗室，终生不得远游，所写多为"京城外坡坂汀渚之景"，又被称为"小景画家"。

　　《湖庄清夏图》的面貌，与画史对赵令穰绘画风格的记载颇为吻合。画面描绘了烟云所笼罩的汀渚，坡岸上杂树丛掩映着茅屋，设色清丽，笔触柔和，整体呈现出一派清幽寂静的气象。画幅虽不大，物象亦简略，却于细节处体现出宋人体物精微的特色。隐藏在树枝、荷叶间的水鸟、溪凫，为画面平添了几分活力与野趣。画家善于利用对角线与倒"V"字形的构图，使得即使采用较近视角描绘的景观，亦得以充分体现出空间感。对空间感的追求，正是宋画的特征之一。

　　《湖庄清夏图》曾为元内府收藏，卷后有多位明人题跋。明末时为董其昌（1555—1636）所有，董氏对此卷颇爱重，数次题跋。后归王时敏（1592—1680）处，王氏多有临仿。继入清内府，清末宫廷书画流散，此卷亦在其中。后由黄君璧（1898—1991）携至台湾，又辗转至美国。1957年，波士顿艺术博物馆以28000美元购藏之。

湖庄清夏图

北宋　1100 年
赵令穰
绢本设色
纵 19.1 厘米，横 161.3 厘米
美国波士顿艺术博物馆藏

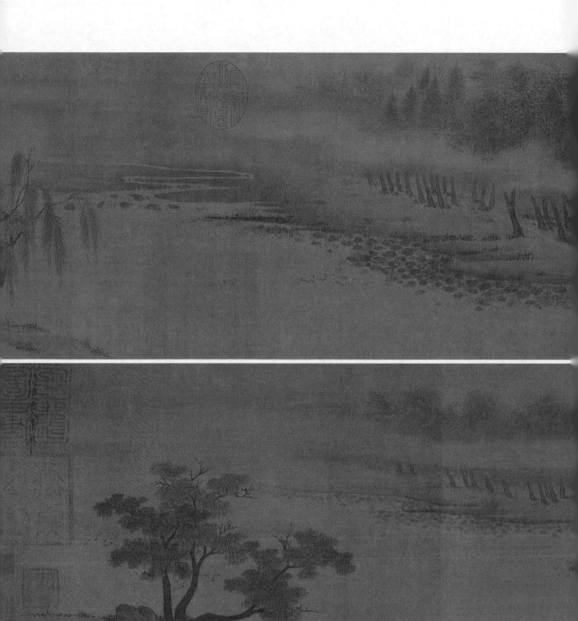

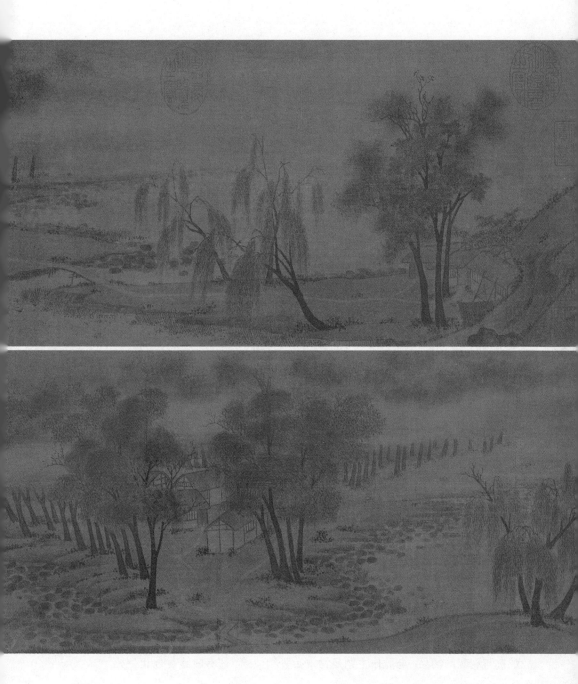

靓妆仕女图

　　"梳妆"是宋代仕女画的流行母题。在早期仕女画中，梳妆仕女的形象即已出现，而将仕女梳妆的场景置于布置华美的庭园之中，并赋予其相关情节，则是两宋时期产生的新现象。值得注意的是，在当时的文学作品中，也有大量对女性梳妆的文字性呈现，如苏轼（1037—1101）脍炙人口的名句"小轩窗，正梳妆"。无论是描绘梳妆的图像，还是叙述梳妆的文字，都呈现出浓重的闺怨相思意涵。

　　这幅《靓妆仕女图》，画面中心描绘了一位在庭园中的屏风前独自梳妆的女性。虽然她背对观者，但观者仍旧能够通过镜面的反射看到她的面容。这样的呈现方式，延续了《女史箴图》中描绘对镜仕女的手法。不过，有异于《女史箴图》相对应的文本中"人咸知修其容，莫知饰其性"所包含的道德教化意味，《靓妆仕女图》中的女性，仅仅是一个可供欣赏和投射欲望的对象。镜旁陈设的水仙，与园中种植的梅花，除暗示季节乃早春外，也衬托出仕女的清雅脱俗。从另一方面来说，对镜自我欣赏的仕女，在本质上与之并无不同，仅仅是一个被动的、供观赏与玩味的物品。与此作主题及物象布置相似的，还有收藏在台北"故宫博物院"的《绣栊晓镜图》等。

此图传为苏汉臣（1094—1172）所作，不论作者是否确为苏汉臣，从画面中细致的笔触与精工的设色来看，出自宋代院画家之手当无疑义。此作曾为登曼·罗斯所藏，于1929年赠予波士顿艺术博物馆。

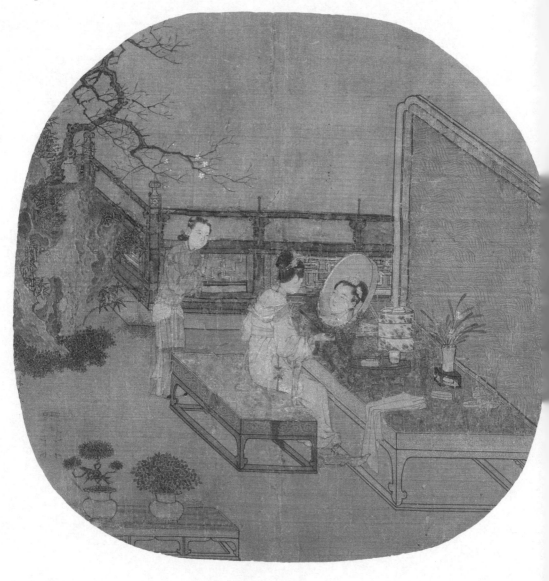

靓妆仕女图

南宋

（传）苏汉臣

绢本设色

纵 25.2 厘米，横 26.7 厘米

美国波士顿艺术博物馆藏

八

柳岸远山图

　　此作右下角有"马远"署款，一向被认为是马远（生卒年不详）的传世真迹，不过由于流传过程中的损耗，"远"字已残缺大半，几不可见。此作现在被裱为册页，不过从画作的样式和中心的印痕来看，其原本应为扇面，是具有实际功用的、可持在手中把玩的团扇上所装饰的画作。传世的宋代绘画作品中，团扇形式的画作占了很大一部分，可知这种艺术形式在当时的流行程度。

　　马远是南宋的宫廷画家，亦是后人眼中院体绘画的代表人物。有关他的生卒年至今尚未有定论，元代夏文彦（生卒年不详）《图绘宝鉴》记载他"画山水、人物、花禽，种种臻妙，院人中独步也。光、宁朝画院待诏"，算是对他生平的简略交代。出生于绘画世家的马远，其祖父、伯父、父亲、兄弟、儿子皆为画家。

　　此作带有南宋绘画中常见的浓重的诗意氛围。画家以细劲的用笔，将近景的坡岸与柳树描绘得格外细致，远景处的山体以带有斧劈皴意味的笔法写其大概，虚实之对比处理得十分巧妙。统观全幅，层次分明，结构井然。马远以其标志性的边角式构图被称为"马一角"，不过从这幅画作来看，这一特色似乎尚不那么明显，因此有学者认为，这幅绘画所反映的，是马远早期绘画之面貌，因而格外珍贵。

画面钤有项元汴（1525—1590）的收藏印三枚，可知其曾为项氏珍藏。1913年，早崎幸吉从中国购得此作，并将之带到日本，随后去往美国，此作于1914年入藏波士顿艺术博物馆。

柳岸远山图

南宋

马远

绢本设色

纵23.8厘米，横24.2厘米

美国波士顿艺术博物馆藏

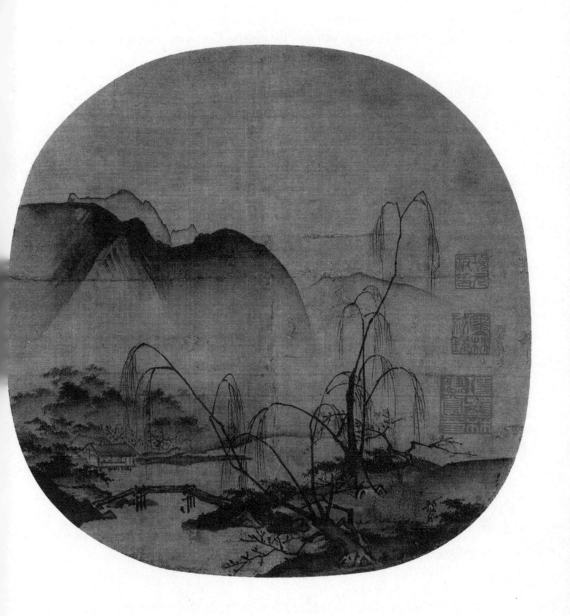

《五百罗汉图》之
《应身观音》《施财贫者》

　　《五百罗汉图》系列作品完成于南宋时期的宁波地区，制作周期长达十几年之久。共计 100 幅，平均每幅绘有约 5 位罗汉，故被统称为《五百罗汉图》。周季常、林庭珪（生卒年均不详）是两位主要的绘制者，两人应当都是宁波地区的职业工匠画家，画史上并无过多记载。这一系列作品制作精美、保存完好，且大部分都有泥金书写的铭文，从中可以得知赞助人的信息及供奉画作的缘由。

　　《五百罗汉图》描绘的内容极为丰富，涉及佛教的历史事件、典故、教义等，种种奇幻情节与相关形象，非常具有想象力。不但有僧人现实生活的景象，以及供养人的形象，而且能够从画面中窥见以法物、服饰等为代表的佛教物质文化。包罗万象的生动细节，反映出当时罗汉信仰的兴盛。

　　波士顿艺术博物馆收藏的《应身观音》，画面中心描绘了一位端坐的十一面观音，身旁侍立着 4 位罗汉。画面下方描绘了两位手持纸笔、作交谈状的画师形象，似乎正在讨论该如何将观音的形象描画下来。人物面部带有鲜明的肖像特征，故有学者推测这正是两位画家周季常、林庭珪的写照。《应身观音》所要讲述的，很可能是罗汉应画家之求，化

身为观音的形象，以供其摹绘的故事。

另一幅《施财贫者》，描绘众罗汉向一贫如洗的穷苦人施财的场景。形成鲜明对比的，不只是罗汉们的衣饰华丽与穷苦人的衣衫褴褛，还有罗汉们表情、仪态的端庄威严与穷苦人的委顿不堪，足见画家表现技巧的高超。

《五百罗汉图》系列作品完成后，起初被供奉在宁波东钱湖岸边的惠安院中。后东渡日本，辗转至京都的大德寺。1894 年 12 月，在费诺罗萨的推动下，共有 44 幅作品来到波士顿进行展出。波士顿艺术博物馆收藏的《五百罗汉图》系列作品一共有 10 幅，其中 5 幅购自展览后，另外 5 幅则被波士顿艺术博物馆的赞助人登曼·罗斯购入，后又捐赠给该馆。

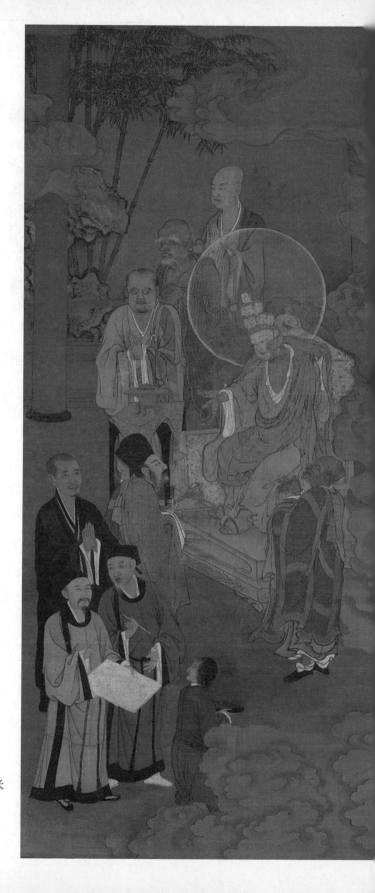

《五百罗汉图》之

《应身观音》

南宋

周季常

绢本设色

纵 111.5 厘米，横 51.9 厘米

美国波士顿艺术博物馆藏

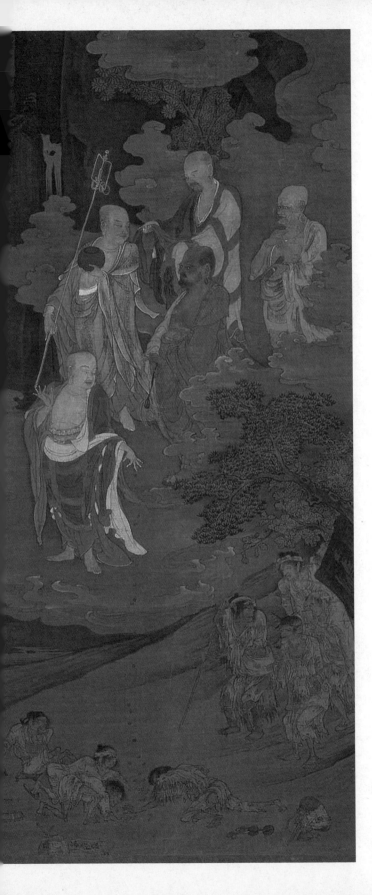

《五百罗汉图》之

《施财贫者》

（又名《布施贫饥》）

南宋

周季常

绢本设色

纵 111.5 厘米，横 53.1 厘米

美国波士顿艺术博物馆藏

九龙图

陈容（生卒年不详）以善绘龙闻名画史。据元代夏文彦《图绘宝鉴》记载，陈容常常于醉后乘兴作画，"善画龙，得变化之意。泼墨成云，噀水成雾。醉余大叫，脱巾濡墨。信手涂抹，然后以笔成之"。

这幅《九龙图》，尽管还存在争议，学界仍倾向于将之视为陈容可信的传世作品之一。本幅依次描绘不同动势的九条龙，或盘桓于巨岩之上，或潜隐于云雾之间，或嬉戏搏斗，或蓄势待发。笔法与墨法极为张扬，充满个性，与后世文人画家所追求的平和雅正不类。从此后龙画的发展来看，多延续陈容"得变化之意"的墨法，故其在画史上的影响不容小视。

龙很早便与云雨产生关联。传说吴道子（约 686—约 760）所绘之龙，在降雨前会吐雾。在道教文化中，龙的形象更与祈雨相关。陈容曾任职于南部道教圣地江西龙虎山一带，因而他的绘画，受道教影响的可能性非常之大。他所绘的龙，也确实经常出现在道教的祈雨仪式中。据该卷后陈容的题跋推测，此图可能是他为某道士或道观所作，且卷后确有多位道门中人——甚至包括第三十九代天师张嗣成（？—1344）——的题跋。

据收藏印鉴可知，此作曾经耿昭忠（1640—约1686）收藏，后入清内府，清末时为恭亲王奕訢所有。1917年，波士顿艺术博物馆以25000美元的价格，从山中定次郎手中购得此作。

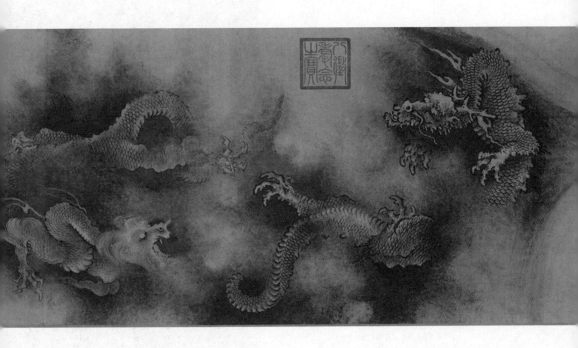

九龙图

南宋　1244 年

陈容

纸本设色

纵 46.3 厘米，横 1096.4 厘米

美国波士顿艺术博物馆藏

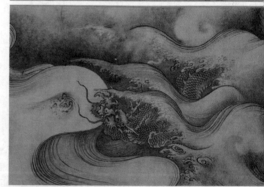

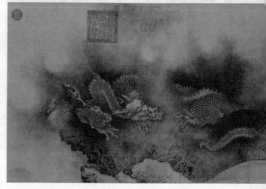

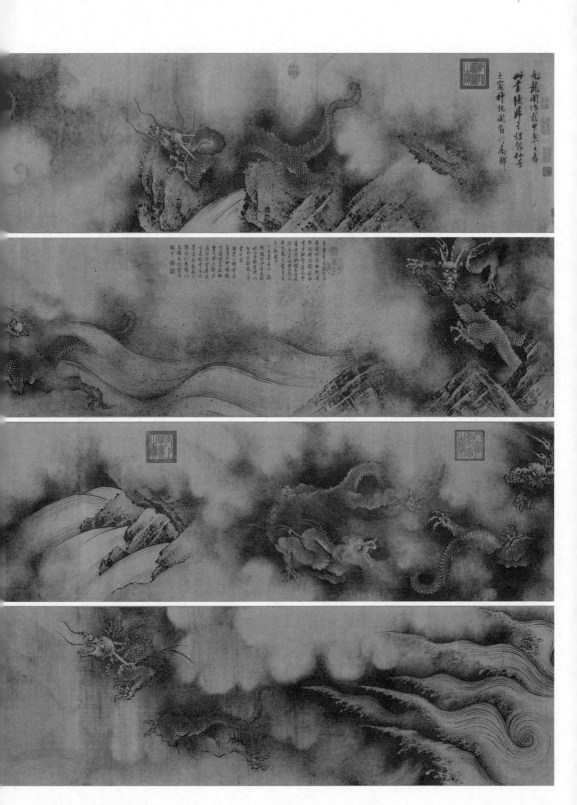

平林霁色图

此作卷后有董其昌给出的鉴定意见："此董北苑画《山居图》真笔也。"这一说法得到了此后的收藏者与题跋者们的认可，故而此作一直被认为是五代画家董源（又名董元，？—962）的作品。不过今天的学者并不同意董其昌的看法，认为这件作品更可能是金人或元人所绘。

从画面上看，此作确实与今人认知中的董源画作面貌不同，与画史记载中的董源风格亦不甚相契。卷首描绘重叠的山峦，山脚下有瀑布流泉、丛树掩映中几间小巧的茅舍，山腰处隐见寺观，山径中有行旅之人；后半段画平远景致，岸汀烟树，岸边人马伫立，水中一叶小舟飘然远去，似有无尽之意。尽管出自无名画家之手，然用笔及布局都显示出画家所掌握的高超技巧。

近代鉴定家张珩（1915—1963）从画面中屋舍内的凹形土炕，判定其为靖康后、元以前的作品，因其显示出女真人入关后的家具形制与特点。亦有学者从画面结构的分析与对比入手，判定其为金代的作品。深山古寺、溪山行旅，都是北宋画作中被反复描绘的情景。而金代的画风，紧随北宋传统，较少受到南宋院画的影响。

卷后有董其昌、王时敏、端方（1861—1911）等人的题跋。据题跋可知，

此卷明代时为张延登（1566—1641）所藏，清末时为完颜景贤（1876—1926）所有。1912 年，冈仓天心从完颜景贤手中购得此作，之后，此作入藏于波士顿艺术博物馆。

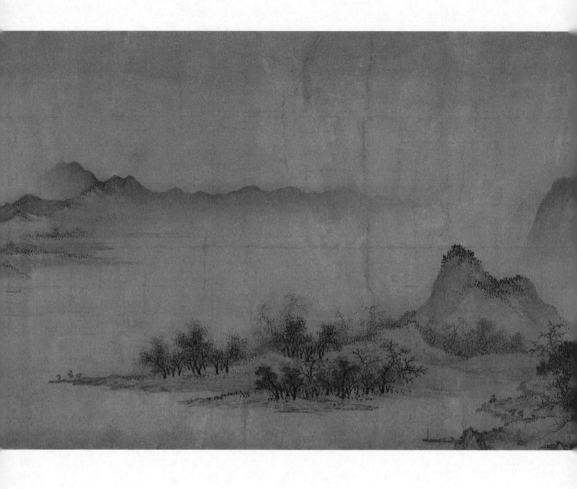

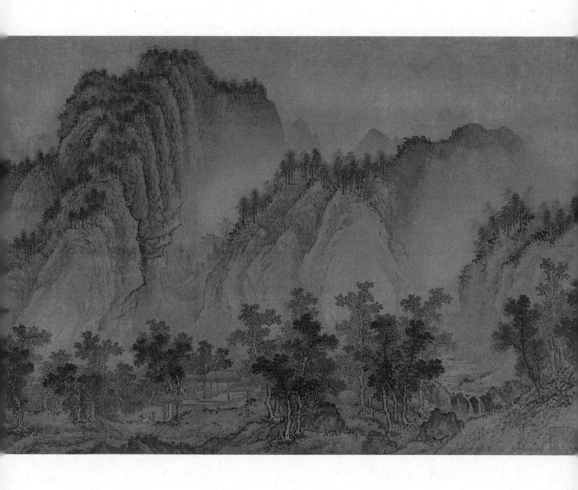

平林霁色图

金 / 元

佚名

纸本设色

纵 37.5 厘米，横 150.8 厘米

美国波士顿艺术博物馆藏

远眺图

《远眺图》右下角有仇英落款及印章，故而被认为是仇英（约1497—约1552）的作品。从画面上看，无论是主题还是构图，此图都颇受浙派绘画的影响。如画面右侧竖一垂直的山崖，便是浙派画家经常使用的元素与构图方式。尽管在画史上，仇英和沈周（1427—1509）、文徵明（1470—1559）、唐寅（1470—1524）齐名，被列为"吴门四家"之一，然而仇英漆工出身、文化修养不高是不争的事实。仇英显然不属于文人画家的序列，不过，他的绘画风格也因此并未局限于门户之见，得以兼收众家所长。

唐人作有不少以江楼远眺为主题的诗作，相关主题的画作或许曾受到文学领域的启发。南宋绘画中即有对于远眺场景的描绘，明初的宫廷绘画中亦不乏相关题材。活动年代稍早于仇英的明代宫廷画家王谔（生卒年不详），有《江阁远眺图》传世，今藏故宫博物院。

有异于王谔《江阁远眺图》的横幅描绘，此《远眺图》将远眺场景的相关元素压缩在一件立轴上面，作为画面核心的楼阁与仕女被安排在视觉中心所在的中景处，坡岸与江水则分别被安排在近景与远景处，以凸显其深远，应和远眺的主题。近景坡岸上的丛树与围墙，暗示仕女所处环境之幽闭，而独立危楼、眺望远方的动作，透露出其心绪之寂寥。

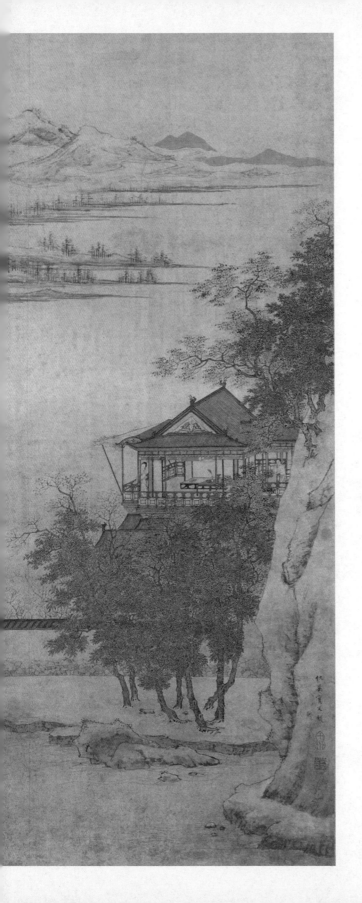

画家细致的用笔、沉静的设色，在在都显示出他对于这一主题的充分理解和把握。尽管物象轮廓清晰、笔致分明有力，然而画面整体弥漫着一种淡淡的诗意与哀愁。

1913年，该作与马远的《柳岸远山图》一并由早崎幸吉从中国购得，并于1914年入藏波士顿艺术博物馆。

远眺图

明

仇英

纸本设色

纵87.5厘米，横37.2厘米

美国波士顿艺术博物馆藏

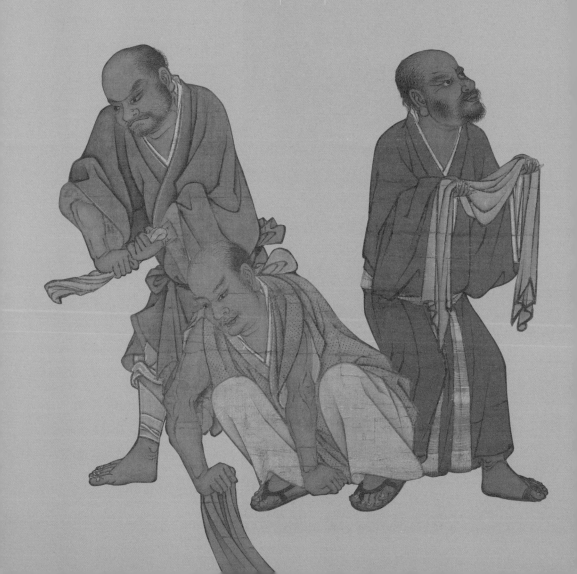

弗利尔美术馆

收藏

中国古代绘画珍品

　　位于美国华盛顿国会山附近的弗利尔美术馆，是史密森学会（Smithsonian Institution）的一个组成部分，以其数量多、品质优的东方艺术品收藏闻名。该馆以查尔斯·朗·弗利尔（Charles Lang Freer, 1854—1919）的姓氏命名。

　　弗利尔是一位以铁路、汽车制造业发家的资本家。他的收藏事业始于欧洲版画，在1890年前后结识了惠斯勒（James McNeill Whistler, 1834—1903）并受其影响后，兴趣开始转向东方。惠斯勒的作品有大量的日本元素，具有浓重的东方趣味。弗利尔一方面收藏了惠斯勒1000余件作品及19世纪晚期美国艺术家的大量作品，另一方面着手建立亚洲艺术品收藏。

　　1895年后，弗利尔多次赴日旅行，其间结识了许多日本收藏家和古董商，如大量收购中国艺术品的山中商会。在大多数欧美收藏家对中国艺术品的兴趣仍旧集中在青铜器、瓷器之际，弗利尔已显示出他对中国绘画的关注。1902年，他从时任波士顿艺术博物馆日本艺术部主任的费诺罗萨手上，买到了日本大德寺所藏的《五百罗汉图》系列作品之一的《罗汉洗濯》，数年后又买到了另一件《天台石桥》。这两件正是《五百罗汉图》系列作品在波士顿展出后"遗失"的两件。

　　弗利尔对中国绘画的兴趣迅速增长，他不止一次地来到中国，试图收购唐、宋、元等早期绘画，以充实自己的收藏。他出手阔绰，引得古董商们蜂拥而至，将明代甚至更晚时期的赝品伪装成前代绘画卖给他。后在福开森（John Calvin Ferguson, 1866—1945）的居间作用下，他从收藏颇丰的庞元济（1864—1949）、端方等人手中买到一批古画，其中

不乏巨迹。

在弗利尔产生了将自己的藏品捐赠给国家、建立美术馆以向公众展示其收藏的想法后，1905 年，他向时任美国总统的罗斯福（Theodore Roosevelt，1858—1919）提议此事并获得支持。1906 年，弗利尔捐出数千件艺术品，又先后捐赠百万美元用以修建美术馆。他深受惠斯勒"艺术史是超越时空的美的故事"这一理念的影响，在为他的藏品建立美术馆时，将之定位为一座联结古代与现代、东方与西方的丰碑。这座丰碑由他本人建立，也将永远和他的姓氏相连。直至去世，他都在不断地经营和扩充自己的收藏。

1923 年，弗利尔美术馆正式面向公众开放，这是第一家由私人捐赠的国立艺术博物馆，其中近万件文物，悉数来自弗利尔的收藏。弗利尔美术馆收藏的中国古代绘画，有 1000 余件，为当时美国博物馆之最。限于弗利尔附加的捐赠条款，这些藏品都不可以外借，故而观者只能亲自到该馆，欣赏这些穿越时空的美的遗存。除收购和珍藏外，弗利尔也很重视对艺术品的研究和展示。他要求博物馆必须免费开放，无论是专业学者还是普通民众，都拥有近距离观看、欣赏藏品的权利。也正是在这样的理念下，2015 年，弗利尔美术馆成为第一个向全球公众开放藏品数字化资源的博物馆。

洛神赋图

　　"洛神赋图"这一中国画史上的经典画题，源自曹植（192—232）所作《洛神赋》一文。根据现有文献，顾恺之（约348—409）是最早进行这一人物故事画创作的画家。传为顾恺之所作的《洛神赋图》存世有三本，除了美国弗利尔美术馆这卷外，另两卷分别藏于故宫博物院和辽宁省博物馆。目前学界普遍认为，这三卷实则都是宋人摹本，而三卷之间的相似性，很可能是由于源自同一个早期的祖本。

　　即使如此，也丝毫不减此卷《洛神赋图》的历史与艺术价值。至右向左观察弗利尔本的画面，可以发现，画面随着文意展开，作为故事主角的洛神与曹植反复出现，这正是早期叙事画的特点。而人物明显大于背景中的山川草木，亦与文献记载中早期绘画"人大于山，水不容泛"的特点相吻合。在早期底本不传的情况下，这无疑是我们今天通过宋人的眼与手，窥探中国绘画发源时期面貌的最好依据。

　　此卷曾经清末名臣、收藏大家端方收藏，然而在清王朝覆亡的大背景下，民众尚且流离失所，文物的散佚更是在所难免，此卷便是在这样的情况下流失海外。1914年端午节前，弗利尔收到福开森发来的急电，得知端方家人急于出售此卷，但必须于当时电汇10万美元的画款，弗

利尔当机立断，毫不犹豫地将其收入囊中。这便是作为弗利尔美术馆镇馆宝物之一的《洛神赋图》的由来。

洛神赋图（局部）

东晋（宋摹本）

（传）顾恺之

绢本设色

纵 24.2 厘米，横 310.9 厘米

美国弗利尔美术馆藏

释迦牟尼佛会图

此作虽被装裱为手卷的形式，但从画面上看，与壁画有着千丝万缕的联系。画面左右分别有题字，上题"□陈观音庆妇人文殊连男庆福造"，下题"南无灭正报释迦牟尼佛会"，这也是此卷得名之由来。题字外加框，这种形式在壁画中十分常见，被称为"榜题"。榜题往往用于对画面人物及内容进行补充说明，及指明出资造像人的身份和造像原因等。

画面的中心是趺坐于莲花座上的释迦牟尼，菩萨、天王等胁侍左右，座前一人作跪拜状。有学者认为座前跪拜的乃是阎罗，此图描绘的是授记阎罗图景。画面右下角有两位妇人，推测应是赞助人，左侧台阶下立有两位持扇的侍从。这四人的描绘以白描为主，不似画面主体皆以褐色打底，似是为表明其为世俗中人，故在画法上作区分。

画面背景中描绘有花木及远山，以及两只冲天的仙鹤，无论是构图还是画法，皆可从敦煌的唐代壁画中寻得踪迹，无怪此卷曾被认为可能是唐人所作。卷后有写经一卷，应与绘画是同时期物。此卷曾经郑祖琛（1784—1851）、翁方纲（1733—1818）、吴荣光（1773—1843）、端方、杨守敬（1839—1915）等人题跋。据题跋可知，原为宋荦所藏，后

宋荦于康熙三十三年（1694）布施予庐山开先寺，尔后易石甫（生卒年不详）从该寺和尚处得来。今人多认为此画并非唐人所作，其时代约在 12 世纪初。1926 年，此卷经日本的山中商会售予弗利尔美术馆。

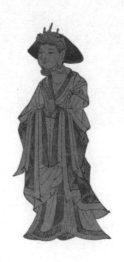

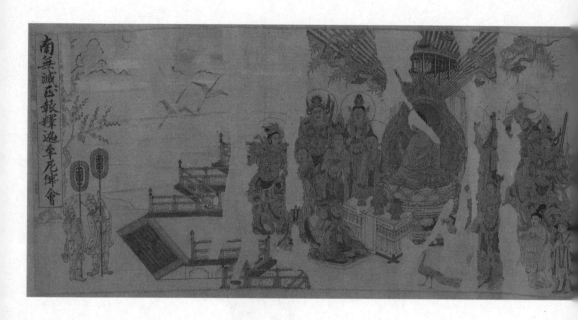

释迦牟尼佛会图

南宋

佚名

纸本设色金粉

纵 28 厘米，横 52.4 厘米

美国弗利尔美术馆藏

《五百罗汉图》之
《罗汉洗濯》《天台石桥》

　　《五百罗汉图》系列作品共计 100 幅，制作完成于 12 世纪晚期的宁波地区，13 世纪时被运往日本，最终成为京都佛教寺庙大德寺的收藏。1894 年，大德寺因缺乏修缮资金，在费诺罗萨的促成下，《五百罗汉图》中的 44 幅作品来到美国波士顿展出，并于展览后售卖了 10 幅，另有两幅作品遗失了。弗利尔美术馆所藏的两幅《五百罗汉图》系列作品正是当初遗失的两件。《罗汉洗濯》在 1902 年由费诺罗萨转售给弗利尔。《天台石桥》则于 1907 年现身，由弗利尔从匿名收藏家手中购得。一年后，费诺罗萨去世。

　　《罗汉洗濯》左下方有以泥金书写的记文：

　　　　丰乐乡故干里古塘保将仕郎陈景英妻廿十四娘，施财画此，入惠安院常住供养，功德□妻□□□□。戊戌淳熙五年，干僧义绍题。林庭珪笔。

　　可知此幅为林庭珪所作。赞助人是一位低品阶文官的妻子，由她出资作画，绘成后将图画供奉在宁波惠安院中。100 幅罗汉画，具有大致相似的制作背景，南宋时宁波地区的罗汉信仰之繁盛，由此可见一斑。画面描

绘罗汉洗衣并晾晒的场景，是《五百罗汉图》系列作品中较为生活化的主题。

《天台石桥》为周季常作，描绘罗汉与天台山的著名景观石桥。天台山位于浙江东部，距离宁波不远，是五百罗汉道场。此作描绘的，应是《高僧传》记载东晋僧人昙猷在天台山修行时，精诚所至，金石为开，终于走过石桥，看到精舍与神僧的故事。此图将这一佛教典故与罗汉信仰相结合，画面的安排与空间设置具有奇幻感：前景处三位立于云上的罗汉回首，似在遥望中景处正在走过石桥的僧人昙猷。桥后是悬崖瀑布，凸显出石桥之险。与《高僧传》中"石桥跨涧而横石断人"的描述颇一致。画面右上方两位罗汉从一团云气中缓步而出，背后云气中隐现寺庙。画面右侧有记文如下：

> 翔凤乡沧门里北沧下保居住顾椿年妻、孙廿八娘合家
> 等，施财画此，入惠安院常住供养，功德保安家眷。戊戌
> 淳熙五年，干僧义绍题。周季常笔。

可知赞助人信息及赞助缘由。

1919 年，弗利尔去世。这两件作品与弗利尔的其他藏品一道，被捐赠给弗利尔美术馆，于 1920 年入藏。

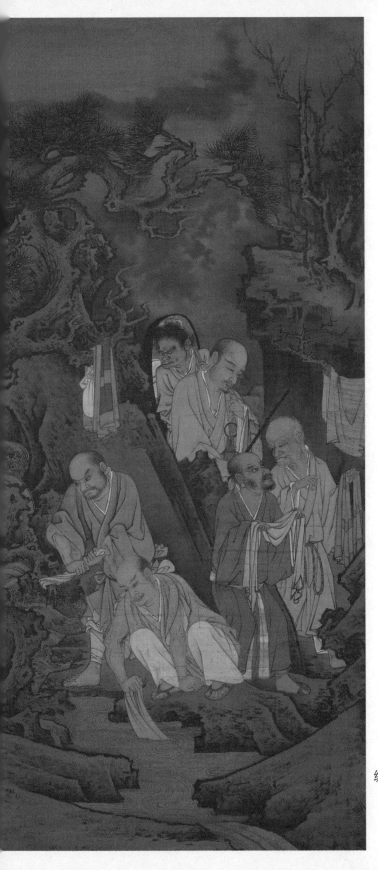

《五百罗汉图》之

《罗汉洗濯》

南宋

林庭珪

绢本设色

纵 112.3 厘米，横 53.5 厘米

美国弗利尔美术馆藏

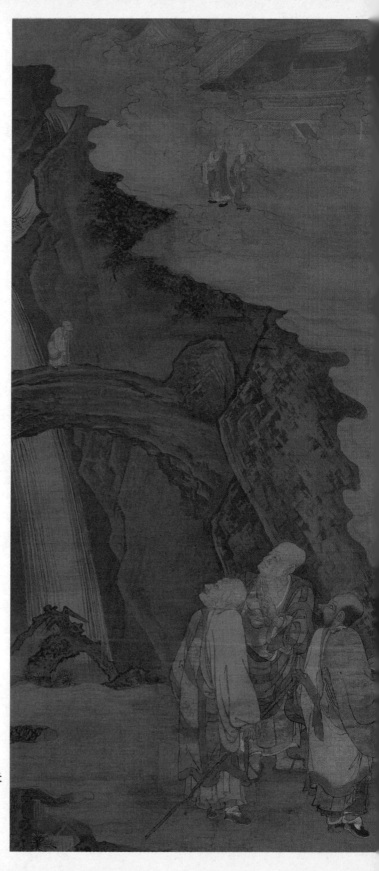

《五百罗汉图》之
《天台石桥》

南宋

周季常

绢本设色

纵109.9厘米，横52.7厘米

美国弗利尔美术馆藏

十六

风雪杉松图

　　据卷首"平阳李山制"落款及所钤"平阳"白文印，此作被视为李山（生卒年不详）的真迹。关于李山的生平事迹，画史少有记述。据《风雪杉松图》卷后王庭筠（约 1151—1202）之子王万庆（生卒年不详）的跋文，可知李山于金章宗泰和年间（1201—1208）时已近 80 岁高龄，且仍供职于秘书监。金代秘书监所承担的职责，包括典籍、法书、名画等的搜寻、整理工作。金内府的收藏，大部分来自北宋内府，故而李山有机会接触到北宋乃至前代名家的画作。

　　从《风雪杉松图》来看，李山延续的是北宋时期流行的绘画风格。画面描绘了雪山环抱的景致：前景处一片高大挺拔的杉松林，林下有一处修竹掩映的篱笆庭园，茅屋中似有一位文士拥炉而坐。有异于南宋流行的一角半边式构图，及对江南温润地景的描绘，此作无论是构图还是树石的呈现方式，都颇受李（成）郭（熙）派的影响，景观亦具有浓重的北方特色。通观全幅，与卷后王万庆题跋中所言李山"喜作大树石"的说法颇为对应。

　　李山当是以王庭筠为代表的金代宫廷文人圈中的一员。在《风雪杉松图》卷后，有王庭筠书写的题诗，对画意进行了补充："绕院千千万万峰，满天风雪打杉松。地炉火暖黄昏睡，更有何人似我慵。"

千峰如睡
玉为皴藓之
学空本色
真茆屋把
青云不輟
斯人应是
友松人
乾隆御题

卷后还有文伯仁（1502—1575）、王世贞（1526—1590）等明代吴门文人的题跋及梁清标、安岐等清代收藏家的鉴藏印，可知其流转经历。后入清内府，经乾隆皇帝（1711—1799）题跋后，被赏赐给亲近的臣子彭启丰（1701—1784），为彭氏家族所珍藏。清末民初时，为庞元济所有。1915 年，经卢芹斋（C .T. LOO，1880—1957）创建的卢吴公司（C. T. LOO & Company）售卖到美国。1961 年，入藏弗利尔美术馆。

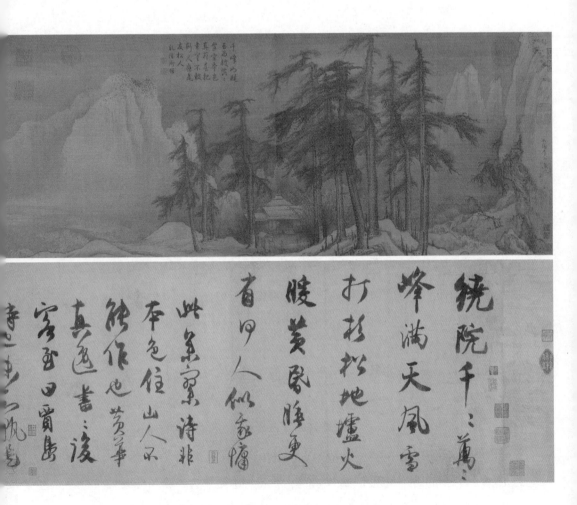

风雪杉松图

金

李山

绢本淡设色

纵 29.7 厘米，横 79.3 厘米

美国弗利尔美术馆藏

中山出游图

　　《中山出游图》描绘的是钟馗及小妹乘舆出行的场景，众鬼或抬舆，或扛物，随侍前后。画家对众鬼怪的刻画，于怪诞中透出十足的想象力。

　　钟馗题材入画的传统至晚始于唐代。《梦溪笔谈》中记载有唐玄宗李隆基（685—762）夜梦钟馗啖鬼，醒后病愈，即命吴道子绘钟馗像，颁赐臣下用以除祟的故事。然而此作所要表达的主题，并没有那么简单。部分鬼怪被描绘成头戴军盔、身着兽皮的模样，联系卷后龚开（1222—约 1304）自题诗中的"□□（缺字应为'待得'）君醒为扫除，马嵬金驮去无迹"句，此作被解读为画家以魑魅魍魉影射入侵的蒙古人，以及盼望强有力者——钟馗——能够早日现世，以驱除异族的愿望。

　　史载《中山出游图》的作者龚开曾有投军抗元之举。此作似乎流露出龚开抵御外敌、心系宋室的心迹。缘于此，龚开被视为元初"遗民画家"的代表之一。据《画鉴》《图绘宝鉴》等画史著作记述，龚开入元后隐居不仕，以卖画为生，他的绘画题材涉猎颇广，包括山水、花鸟、人马等。可惜今日画迹留存非常有限，且真伪混杂。此作融合了画、诗、书三艺，且流传有序，向来被视为龚开的可靠真迹。

　　《中山出游图》卷后，有十几位元人题跋，分别对画意进行了解读

和补充。明代书法家丰坊（1492—1563）在题跋中，对龚开于卷后以八分书写就的诗跋评价很高，称其得"秦权量，汉汾阴鼎、绥和壶遗意"。另据收藏印鉴，可知此卷明代时曾为安国（1481—1534）、韩世能（1528—1598）所藏，并经朱存理（1444—1513）《铁网珊瑚》、张丑（1577—1643）《清河书画舫》等著录。清初时为高士奇所有，高氏书写长跋以表敬重。清末时为庞元济所有。1938 年入藏弗利尔美术馆，上任所有者为民国著名古董商姚叔来（C. F. Yau, 1884—1963）的通运公司（Tonying & Company）。

中山出游图

元

龚开

纸本水墨

纵 32.8 厘米，横 169.5 厘米

美国弗利尔美术馆藏

二羊图

赵孟頫（1254—1322）是公认的元代书画大家。在绘画方面，他对山水、竹石、人马、花鸟各科皆有探索，且成就斐然。而他的绘画风格之多样，也称得上前无古人、后无来者。尽管赵孟頫没有系统的绘画理论，然而实际上，他所有的绘画实践，皆是在其"复古""书画同源"等思想的统摄下进行的。

《二羊图》上有赵孟頫的行书题识："余尝画马，未尝画羊。因仲信求画，余故戏为写生，虽不能逼近古人，颇于气韵有得。子昂。"联系他在人物、鞍马画领域旗帜鲜明地提倡"复古"，且以唐画为学习对象，"吾好画马，盖得之于天，故颇尽其能事，若此图，自谓不愧唐人"（故宫博物院藏《人骑图》题跋）。《二羊图》亦是赵孟頫"复古"思想下的产物。

此作描绘的物象非常简洁，仅一山羊、一绵羊。除外形、皮毛质感外，两羊姿态也形成对比：一俯首、一昂首，一动、一静。画面延续了早期绘画的特色，并无背景描绘，却予人以实在的空间感。有别于早期同类题材的设色画法及细劲用笔，两羊身体的各个部位被彼此不同的、包含书法用笔技巧的笔法描绘，纯用水墨，却生动传神，足见画家技巧的高超。

卷后有数位明人的题跋。从籍贯来看，以苏州、昆山人氏居多，可

大致推想其在明代的流转经历。明末清初时，曾经项元汴、宋荦等人收藏，为李日华（1565—1635）《六研斋笔记》、卞永誉（1645—1712）《式古堂书画汇考》等著录，可谓流传有序。后入清内府，乾隆皇帝不但在画面留白处钤盖了大量印章，还题写了一首长诗。此作当在清末时散佚出宫，何时何由流失海外待考。1931年，弗利尔美术馆从福岛公司（Fukushima Company）购入。

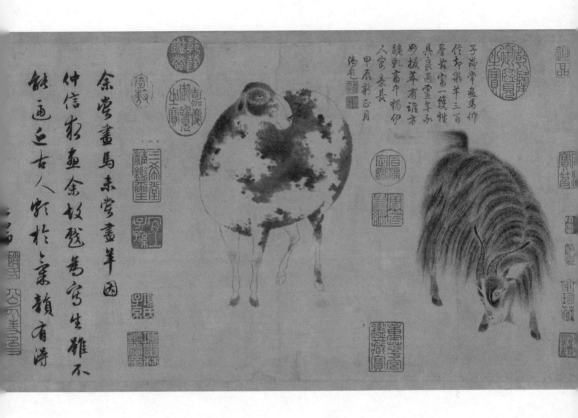

余曾畫馬未嘗畫羊因
仲信求畫余故戲為寫生雖不
能逼近古人頗於氣韻有得

子昂常畫馬仰
作此羊恐羊三百
群羣富一羰牲
具良通靈牟乎
曲援萃有誰方
曉乳富产翎仰
人宮玄長
甲辰秋正月
張兔題

二羊图

元

赵孟頫

纸本水墨

纵 25.2 厘米，横 48.7 厘米

美国弗利尔美术馆藏

仿荆浩渔父图

　　纵观海内外的中国古代绘画收藏，一件作品存在"双胞胎"甚至"三胞胎"，并非罕见的现象。传统看法是其中必有一真，余乃为假。实际上这个问题并非如此简单，有可能两件皆为真，亦有可能两件皆为假。况且对于多数已湮没不存的早期绘画来说，想要得到较为直观的认识，只有依靠后世仿本，因而即便是仿本，在研究上亦有其参考价值。

　　弗利尔美术馆所藏的这件《仿荆浩渔父图》，便是这样的情况，它的"双胞胎兄弟"收藏在上海博物馆。比较这两卷皆归于吴镇（生卒年不详）名下的《渔父图》，无论是景物的布置，还是具体描绘，都十分相似。两卷皆描绘烟波浩渺的江水，以及夹岸的连绵山脉，江面上漂荡着十余只小舟，舟上有渔父，并录有《渔父词》十六阕。两卷的小舟数量一致，皆为十五，渔父数量略有不同，弗利尔本较上博本多出两人，为十六人。两卷后皆有数人题跋，题跋者未有重合。

　　"渔父"这一意象在中国由来已久，从屈原（约前340—约前278）笔下随遇而安的渔父形象开始，逐渐成为文人心目中避世高士的代表。吴镇本人便是一位隐士，他乐于并擅长描绘"渔隐"这一画题。有关这两幅图的真伪问题，学界尚无定论。

此作最早的题跋者张宁（约 1427—1495）生活于明中期，最晚的陈伯陶（1855—1930）则为清末民初人，从中可约略推知其流转经历。1937 年入藏弗利尔美术馆。

仿荆浩渔父图

元　约 1341 年

吴镇

纸本水墨

纵 32.5 厘米，横 565.6 厘米

美国弗利尔美术馆藏

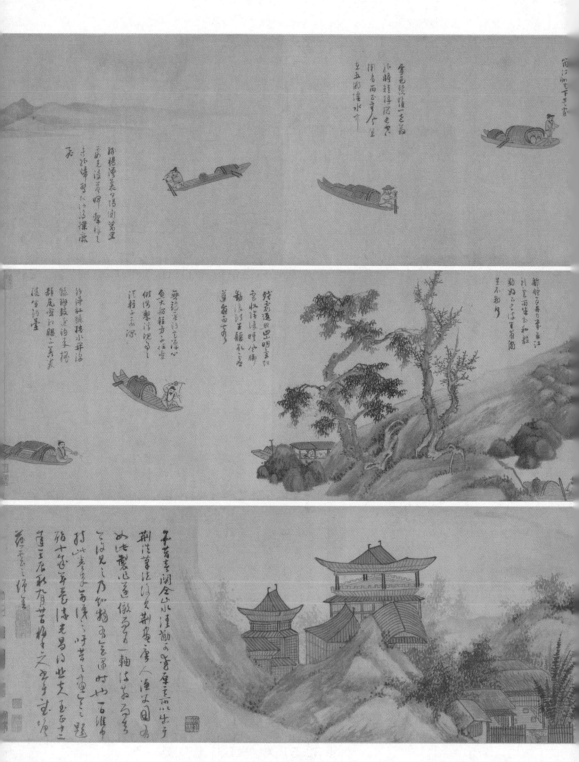

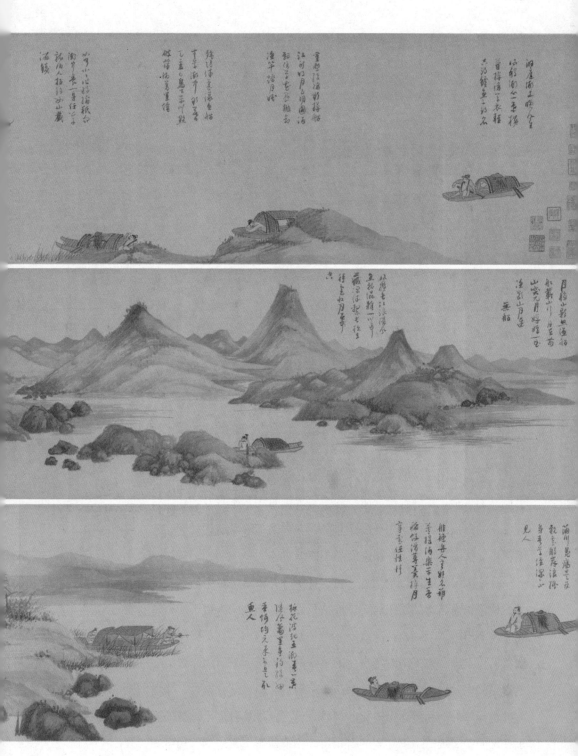

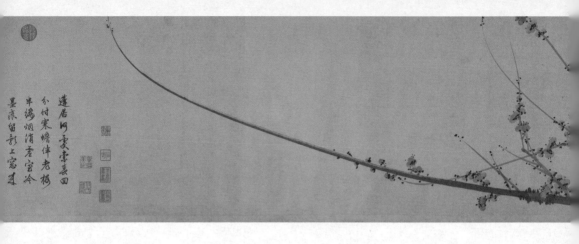

春消息图

　　《春消息图》是邹复雷仅存的一件传世画作。有关邹复雷的生平、事迹，不见载于任何存世文献。除了《春消息图》本身及画作后友人的跋文所透露出的些许关于他的信息外，我们对他一无所知。因而，这幅图称得上是邹复雷本人存在过的唯一证据了。

　　从画面及题跋提供的信息，可以知道邹复雷是一位生活在元代的道士，他曾筑斋名为"蓬荜居"。他擅长画梅，而他同为道士的哥哥邹复元（生卒年不详）则擅长画竹。卷首描绘一株老梅，繁花满枝，梅花以浓淡墨色点染，枝干则以带飞白的笔意皴写而出，显示出作者以书法用笔入画的主动性。梅梢长出的新条一笔写就，斜出至卷尾处，除增加画面的奇异感外，亦传达出造化的神妙奇诡，这是具有道士背景的画家乐于在画面中呈现的。由卷尾的自题诗"墨痕留影上窗来"一句可知，画家有意识地将自己与北宋的华光和尚（生卒年不详）相较。传说墨梅画

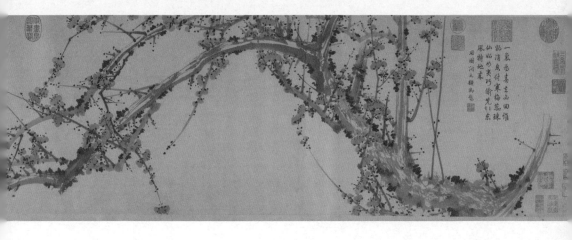

春消息图

元　1360 年

邹复雷

纸本水墨

纵 34.1 厘米，横 223.1 厘米

美国弗利尔美术馆藏

始于华光和尚，他在月夜的窗户上看到窗外梅花的投影，甚是可爱，遂以笔戏摹其状。邹复雷主动地将自身置于画梅的历史序列之中，而卷后杨维桢（1296—1370）的题跋也再次强调了这一点。作为元末文人领袖的杨维桢，在此卷后以草书写就题跋，以其典型的狂怪清劲面貌，增加了这件作品的分量。

此作曾经卞永誉、安岐等人收藏，后入藏清内府，乾隆皇帝在卷首写下御题诗。清末被慈禧太后（1835—1908）赐予缪嘉蕙（1841—1918），1914 年由郭葆昌（1867—1942）购得，后流入美国。1931 年，弗利尔美术馆从福岛公司购入此作。

秋江渔艇图

　　以长卷的形式描绘江面上的渔船与渔人，这一绘画样式，结合存世作品与文献记载来看，至晚在宋代就有了。北宋许道宁（生卒年不详）的《渔父图》，元代吴镇的《仿荆浩渔父图》等，皆从属于此画题。戴进（1388—1462）的这幅《秋江渔艇图》，是对这一悠久绘画传统的回应，亦可视为该画题在明代的新阐释。

　　有别于许道宁所营造的荒寒萧索的意境与着意呈现的渔人之孤寂，亦有别于吴镇笔下隐逸之闲适与浓重的文人情调，戴进的这幅画作，除描绘繁忙的渔猎活动外，一并掺杂了乡村生活场景。通幅显得格外热闹，颇有欢娱的田园牧歌之感。

　　从画面的营造上，可明显看出戴进对吴镇《仿荆浩渔父图》图式的传承与改造。同样是两岸夹一水的构图，两岸的山石与芦苇有如舞台的幕布，使得观者的视线集中于河面上渔人的活动。不过戴进的视角更为

贴近生活，对于渔人生活的描绘亦更为生动。吴镇笔下的渔父，尽管作渔父装束，却并非真正的渔人，更接近在江面上静思默想的文士。而细细观察戴进的画面，渔人三五成群，或劳作，或闲谈，或岸边饮酒，还特别加入了渔妇的形象，烘托出其乐融融的氛围。

在具体的描绘手法上，能看出戴进作为一名职业画家的素养和功力。从自由随性的用笔和遒劲的笔力，可以感受出其作画时的得心应手，通幅颇有一种无拘无束，乃至于不羁的味道，或许是戴进绘画成熟期的佳作。

1930年，弗利尔美术馆从山中商会购得此作。

<div align="center">

秋江渔艇图

（又名《渔乐图》）

明

戴进

纸本设色

纵46厘米，横741.7厘米

美国弗利尔美术馆藏

</div>

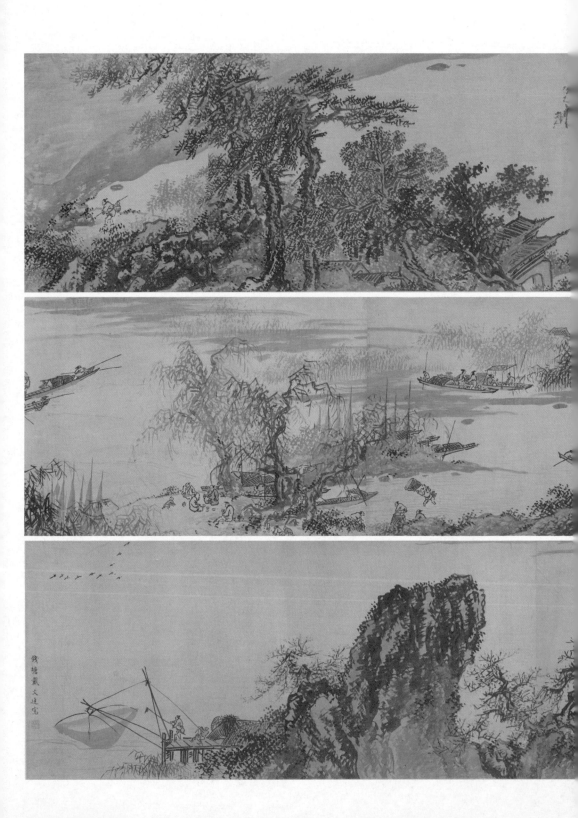

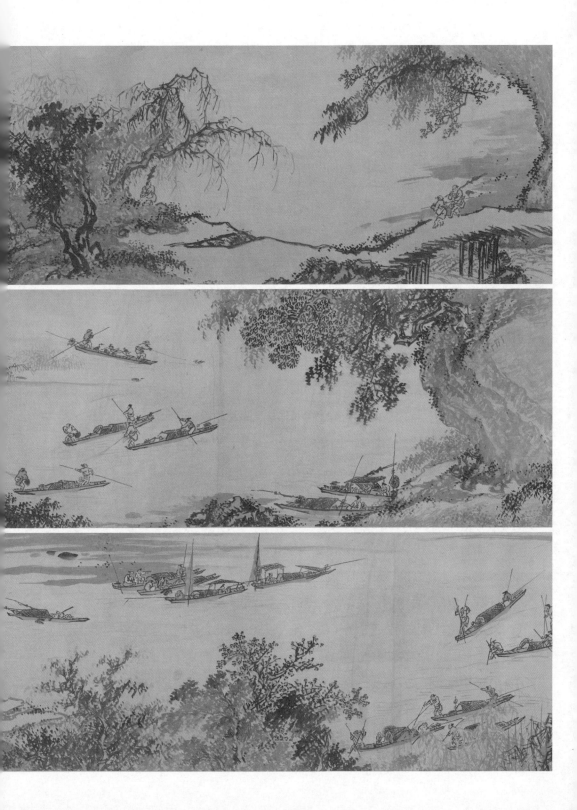

梦仙草堂图

　　此图描绘的物象十分有趣，且带有一定的叙事性。画卷起首处巨大的山石与流泉，以及远景处的山峦，都暗示出这是一处为群山环抱的幽僻所在。随着画面的不断展开，在双松的掩映下，一间由竹林环抱的茅舍显露于山坳中，屋内一位文士正临窗而眠。这里格外隐蔽与幽静，看上去不会有任何外在的干扰来打断他的清梦。相较于前半部分丰富的细节刻画与着墨，画卷的后半部分显得极为空灵缥缈，仅以淡淡的墨色染出连绵无尽的远山，一位宽袍大袖的仙人于空中凌风而立。这一实一虚的对比，恰好对应了现实与梦境之别。

　　卷末有唐寅题诗一首："闲来隐几枕书眠，梦入壶中别有天。仿佛希夷亲面目，大还真诀得亲传。"据落款可知，此作乃是为东原先生（生卒年不详）所作，描绘的正是东原先生的一个梦境。据考证，东原先生是一位有着道教背景的文士，为了纪念仙人入梦，他将自己的庄园命名为"梦仙"。唐寅此作，描绘的既是东原先生的梦境，同时又是他理想中的庄园模样。有关庄园的绘画，在明代非常流行。许多文士都延请知名画家图绘自家的庄园，并将自身形象置于其中，画作完成后请友人题咏留念。此作卷后便有数位同时代文士的跋文。

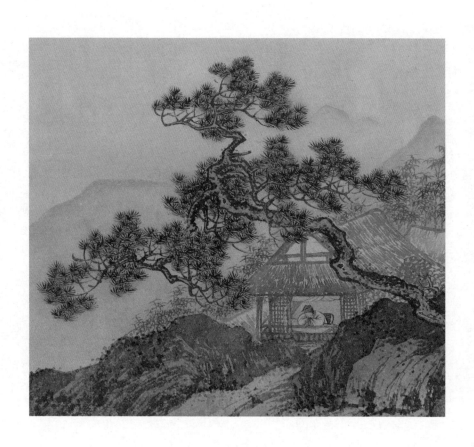

閑来隐几枕書眠夢入
壺中别有天彷彿若
夷親面目大遷真訣得
親傳晋昌唐寅爲
東原先生寫圖

此作应原为东原先生本人及
其后人珍藏，后归庞元济所有，尔
后流入美国，于1931年入藏弗利
尔美术馆。

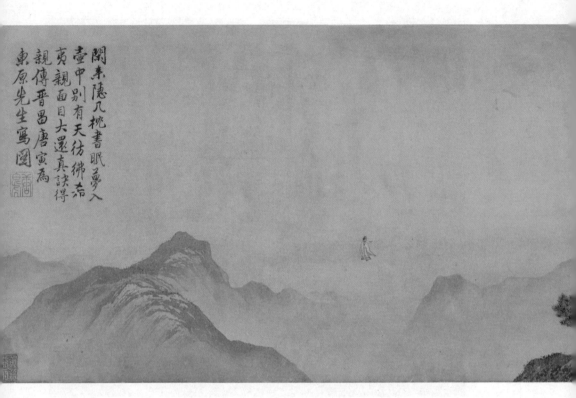

闲来隐几桃书眠又梦入
壶中别有天仿佛若
曾亲面目大还真诀得
亲传晋昌唐寅为
东原先生写图

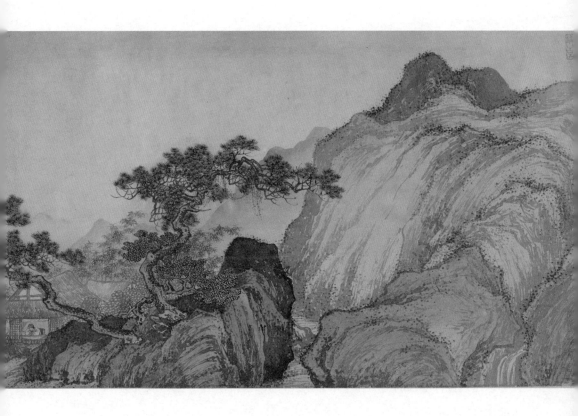

梦仙草堂图

明

唐寅

纸本设色

纵 28.3 厘米，横 103 厘米

美国弗利尔美术馆藏

仿李唐山水图

据卷末仇英的署款，此作是他对李唐（1066—1150，一说为约1050—1130）作品的临摹。李唐是北宋、南宋之交的重要画家，工山水人物，在南宋画院很有影响力，被称为"南宋四家"之一。由于仇英所摹原作之不存，无法将此作与原作进行比照，然而无论是画作的题材及内容，还是截取中景的构图和视角，以及方折劲峭的用笔，都可以从李唐的传世作品中寻得踪迹。

卷首一文士携侍从沿溪岸边的小径行走，引导观者的视线进入画面。全卷虽不具叙事性，但素材极为丰富，以群山为主体的部分描绘有古木、殿阁、茅舍，山中点缀瀑布、流泉、杂树、时隐时现的小路，并有旅人、高士等。水域部分则有舟楫、远帆、水阁、坡岸、空亭等。上述元素在宋画中屡见不鲜。画家除以李唐具代表性的"斧劈皴"来描绘山石外，设色亦古朴，可知此作确实有所依据。上海博物馆收藏有清代画家吴宏（生卒年不详）作于1672年的《清江行旅图》，与此作画面极为相似，或许是摹自仇英此作，也可能是来自同一底本。

画作钤有项元汴的收藏印，说明此作很可能是项元汴的定制。项元汴是明中期最重要的收藏家之一，也是仇英最重要的主顾之一。仇英绘

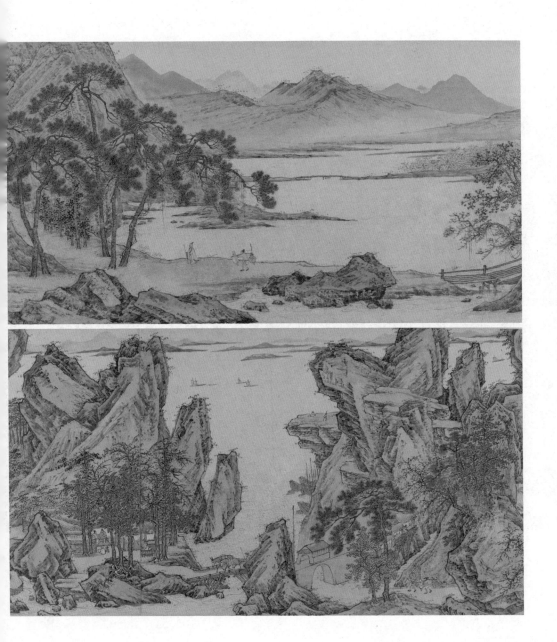

画风格的形成，便颇得益于他与项元汴等收藏家的交往。引首为王文治
（1730—1802）所书"仇十洲真迹"，卷后有数人题跋。1939 年，此作
入藏弗利尔美术馆。

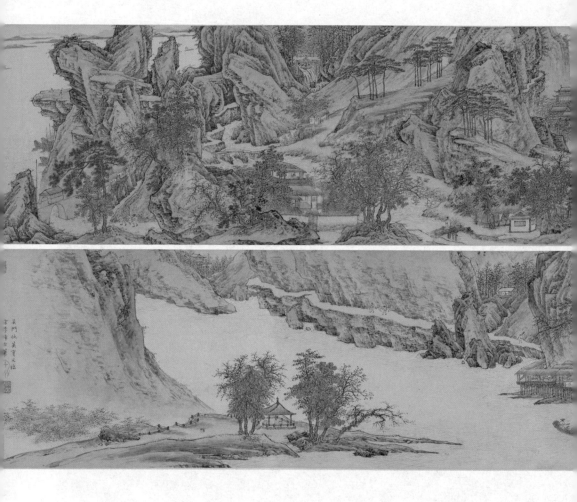

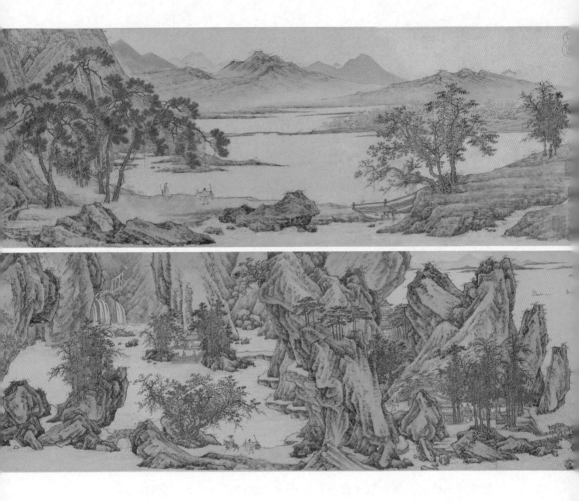

仿李唐山水图

明

仇英

纸本设色

纵 25.4 厘米，横 306.7 厘米

美国弗利尔美术馆藏

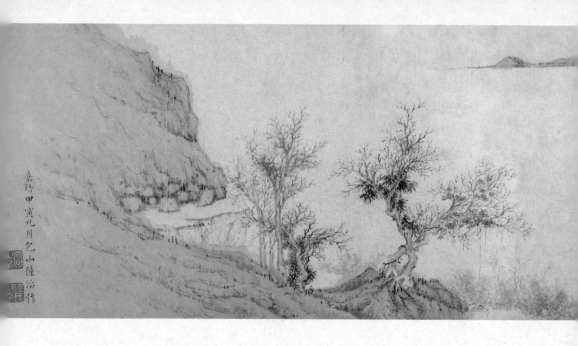

浔阳秋色图

　　至晚从元代起，便有以《琵琶行》诗意入画的作品了。然而这一画题的流行，还是要到明代及以后。陆治（1496—1576）此幅作品，便隶属于这一序列。不论是稍早于他的前辈文徵明、唐寅、仇英，还是同辈人文嘉（1501—1583）、文伯仁，都有此画题的作品传世。涉及此画题的作品，既有仅描绘故事主角的人物画作，也有以风光为主的山水画，形式上亦涵盖了册页、手卷和立轴。

　　此手卷无疑属于山水画。画家并不着意于对诗中情节的展示，而是描绘了一片开阔的江面，兼及坡岸边丛生的草木与杂树。仅在卷末处，以江岸边的红色枫叶与靠岸的两只小船，点出"枫叶荻花秋瑟瑟"

浔阳秋色图

明 1554年

陆治

纸本设色

纵22.3厘米，横100.1厘米

美国弗利尔美术馆藏

与"主人下马客在船"的诗意所在。描绘的重心无疑是在江景上，舟楫与人物则格外不起眼，非常容易被忽略。画面以水墨为主，兼用淡雅的设色，整体笼罩在一片淡淡的哀愁中，与《琵琶行》所传达的失意感相契合。

在绘画方面，陆治师从文徵明，除了受到文氏的影响外，亦倾心于倪瓒（1301—1374），不过他对倪瓒的学习并不限于笔法或技术层面。从这幅画来看，寂寥的氛围、萧散的构图与轻柔的笔触，皆可在倪瓒的绘画中觅得踪迹。

此作于1939年入藏弗利尔美术馆。

叁

珍品

大都会艺术博物馆

收藏

中国古代绘画珍品

以拥有数量多、品质高的宋元绘画闻名于世，今日的大都会艺术博物馆是美国乃至全世界中国古代绘画收藏的重镇。有别于波士顿艺术博物馆、弗利尔美术馆等于 19 世纪末 20 世纪初即着手于中国古代绘画的收藏，创建于 1870 年的大都会艺术博物馆，直至于 1970 年举办百年庆典之际，其亚洲艺术收藏与展示都仍是全馆最薄弱的。当时大都会艺术博物馆收藏的中国绘画，仅有福开森于 20 世纪 20 年代购入的一批卷轴画和普艾伦（Alan Priest，1898—1969）于 20 世纪 40 年代购入的百余件，且以今日学术眼光来看，这些作品绝大多数为赝品。

大都会艺术博物馆何以能够在错失先机的情况下，迅速建立起中国优质古代绘画的收藏体系？这得益于时任大都会艺术博物馆董事会主席的克拉伦斯·道格拉斯·狄龙（Clarence Douglas Dillon，1909—2003）、馆长托马斯·霍温（Thomas Hoving，1931—2009）与中国艺术史学家方闻（Wen C. Fong，1930—2018）的共同努力。1970 年，狄龙试图振兴大都会艺术博物馆的亚洲艺术收藏，霍温遂聘请普林斯顿大学校友方闻出任远东部（后更名为"亚洲部"）主任来主持此事。自此，大都会艺术博物馆的中国古代绘画乃至整个亚洲艺术的收藏迅速崛起。方闻以自身丰厚的学识与独到的眼光，开辟了收藏与展览工作的新方向。他认为，在当时的情况下，一件一件地收藏中国古代绘画为时已晚，必须"收藏收藏家"，即把重要收藏家手中的作品成批纳入博物馆的收藏。遵循这一工作策略，1973 年，在狄龙基金会（The Dillon Fund）的支持与方闻的主持下，大都会艺术博物馆一次性收购了王季迁（C. C. Wang，约 1907—2003）收藏的 25 件宋元绘画。1984 年，顾洛阜（John

M. Crawford Jr., 1913—1988）收藏的百余件中国书画精品入藏大都会艺术博物馆。此后，在方闻的经营与努力下，来自翁万戈、唐骝千（Oscar L. Tang，1938—　）等收藏世家人氏的陆续捐赠，使得大都会艺术博物馆的中国古代绘画收藏一跃成为世界顶尖级。

在方闻主持下的大都会艺术博物馆的中国古代绘画收藏之路绝非一帆风顺，其间不乏争议。有关《溪岸图》的真伪问题，甚至引发中国艺术史界的"世纪大战"。面对争议，方闻在为亚洲部丰富藏品的同时，也不断地增强部门内部的学术研究力量，通过聘任研究人员、开展学术研讨会、出版图录及研究专著等，对收入馆内的藏品进行研究和探讨，为之找准在艺术史上的定位。在获得包含《夏山图》在内的王季迁收藏的宋元绘画后，方闻即着手筹办相关展览，并以《夏山图》为核心，展开对早期山水画的断代研究，其于 1975 年出版的成果《夏山图：永恒的山水》（*Summer Mountains: The Timeless Landscape*）也成为中国艺术史研究的经典之作。尽管后来有不同的声音，但直至今日，学界仍普遍认同方闻对此作时代、风格等的基本判断。方闻同样重视对藏品的展示，不遗余力地扩大亚洲艺术品的展示空间。1980 年建成的艾斯特庭院（Astor Court，又称"中国庭院""明轩"），力求为中国古代书画及其他艺术品的展示，营造出一个中式的、古典的、契合传统鉴赏环境的空间，这一空间获得了来自世界各地的观众的喜爱。种种举措不但获得了公众、馆方、基金会等的信任，也因此获得了更多收藏家的青睐，从而愿意将藏品以较低的价格出售或是直接捐赠给大都会艺术博物馆。

这或许就是大都会艺术博物馆的中国古代绘画收藏能够迅速成规模且包含大量精品的原因所在。

值得一提的，还有大都会艺术博物馆优质的展示条件，中国古代书画以长卷、大轴居多，其对展柜、灯光等的要求，与西方的架上绘画、雕塑等区别颇大。馆方充分考虑了中国古代绘画的特点，制作了相应尺寸的展柜，并采用内置式的光源，使得手卷中的引首、题跋等部分皆得以充分展示。如此高质量的研究水准与注重细节的展陈方式，无怪乎大都会艺术博物馆作为中国古代绘画收藏的后起之秀，能够与波士顿艺术博物馆、弗利尔美术馆等并驾齐驱，乃至形成超越之势。

照夜白图

据画心右上侧南唐后主李煜（937—978）所题"韩幹画照夜白"六字，此作被视为唐代画家韩幹（约706—约783）的真迹，所描绘的是唐玄宗的御马"照夜白"。画面绘一匹拴于木桩之上、仰首嘶鸣的骏马。骏马体型肥硕，与《宣和画谱》所载韩幹"画肉不画骨"相合；仅对物象本身进行刻画，对背景不作过多交代，亦符合早期绘画的特征。骏马神态矫健，怒目圆睁、鼻孔张开、前蹄跃起，传达出极强的动势，既与唐代雄浑开阔的时代精神相契合，亦见画家对马的细致观察及对写生的重视。韩幹曾说："臣自有师，今陛下内厩马，皆臣之师也。"（朱景玄《唐朝名画录》）马身以劲健有力的线条写出，马背、马腹等关键部位以淡墨略作渲染，以突出体量感，马蹄、马首则以浓淡墨色作重点刻画，显示出画家高超的技巧。马尾处残缺，应是在画作流传过程中失去的。

结合出土的墓室壁画与文献记载来看，鞍马画在北齐时已十分成熟。经历了北齐、北周、隋的发展，在唐代成为重要画科，并涌现出一批鞍马画家。唐代皇室注重马政，贵族阶层普遍喜马，亦爱画马，连带着题画马诗的流行。《宣和画谱》载江都王李绪（？—686）"尝谓士人多喜画马者，以马之取譬，必在人材，驽骥迟疾，隐显遇否，一切如士之游世。不特此也，诗人亦多以托兴焉"。除韩幹外，曹霸（约704—约

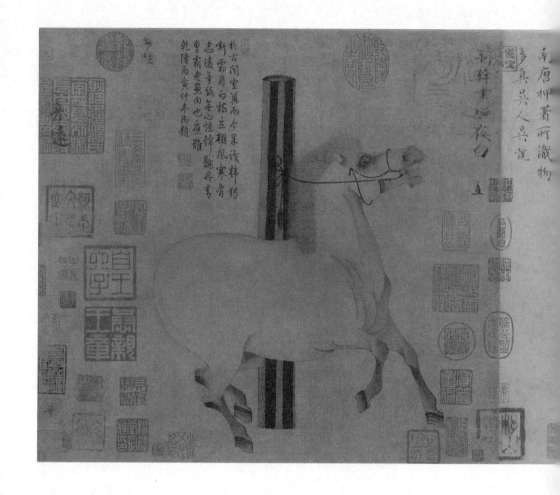

770）、陈闳（生卒年不详）、韦偃（生卒年不详）等人亦以善绘鞍马闻名画史，且深刻影响了后世鞍马画的发展。

此作称得上流传有序，除李煜题名外，还有北宋米芾（1051—1107）、南宋贾似道（1213—1275）、明代项元汴、清代安岐等历代收藏家的印鉴，并元代危素（1303—1372）等十余人题跋。曾入清内府，

照夜白图

唐

韩幹

纸本水墨

纵 30.8 厘米，横 34 厘米

美国大都会艺术博物馆藏

乾隆皇帝多次题跋，可见其喜爱程度。晚清时流散出宫，后为古董商叶叔重（1903—1976）购去，售予英国收藏家珀西瓦尔·达维德（Percival David，1892—1964）。1977 年，在方闻的主持下，由狄龙基金会购得并赠予大都会艺术博物馆，并被馆方视为中国最伟大的马肖像画。

二十六

溪岸图

　　围绕此作，中国美术史学界于 20 世纪末展开了一场著名的论争，影响至今犹存。1997 年，时任大都会艺术博物馆董事的唐骝千以重金从王季迁处购得《溪岸图》，并寄藏在大都会艺术博物馆。因画面左下有"北苑副使臣董元画"残款，此作被认为是五代南唐画家董源所作。但美国学者高居翰（James Cahill，1926—2014）不同意这一看法，认为此画是其曾经的收藏者，同时也是画家的张大千（1899—1983）的仿作，此观点引发国际学界热议。1999 年 12 月，大都会艺术博物馆举办了"中国书画鉴定国际学术研讨会"，美国、日本、中国等多个国家和地区的学者与会讨论此作的真伪问题。经过二十余年的论争与深入研究，目前学界基本达成共识：即便无法判定此作为董源真迹，但将其定为五代至北宋初的绘画应无疑义。

　　《溪岸图》与传为卫贤（生卒年不详）的《高士图》（故宫博物院藏）有相似处，皆以巨幅描绘重叠的山水，前景处设置高士隐居的生活场景。画面融名贤故事、山水树石、屋舍建筑于一体，当反映了五代时期流行的绘画主题与样式。画面上部山峦、河谷、溪流等元素的堆叠布置与前后关系的处理，清晰合理，可见山水画在五代时期的发展状态，并预示出这一画科会在即将到来的北宋走向成熟。位于画面中下部的建

筑、人物描绘得十分细致。山石用笔以擦染为主，用笔直接且少变化，与同时期的卷轴画及壁画中的山水笔法特征较为一致。

画面钤有疑似为贾似道的"悦生""秋壑"二印，及元代柯九思（1290—1343）的鉴藏印、明初内府书画收藏所用的"司印"半印等，从中可约略窥见该图在明代以前的流转情况。近代以来，《溪岸图》先后为徐悲鸿（1895—1953）、张大千所有，二人皆对此作评价甚高。王季迁从张大千手中购得此作，后转售唐骝千。唐氏一直将此作寄藏在大都会艺术博物馆，后于2016年正式入藏该馆。

溪岸图

五代
（传）董源
绢本设色
纵 220.3 厘米，
横 109.2 厘米
美国大都会艺术博物馆藏

乞巧图

中国古代绘画对女性的描绘，大体可分为两类：一类是描述妇女四德（妇德、妇言、妇容、妇功）的带有规导含意的画作，以《女史箴图》为代表；另一类是描绘女性进行的各种活动，着重表现女性容貌、身形之美的作品，以《簪花仕女图》为代表。这幅《乞巧图》，无疑属于第二类。

此作原被视为唐人所绘。画家在尺幅巨大的画面上，细致地描绘了重叠的院落，以及活动于室内外的几十位仕女，从建筑的规模与仕女们的服饰来看，这显然是宫廷中的女性。描绘宫廷仕女的绘画在唐代十分流行，不过从现存的作品来看，唐代仕女画往往仅描绘数位仕女，且背景较为简略，这样的大场面并不多见。此作虽名《乞巧图》，然细细观之，主题似乎不那样鲜明，除了画面中心的雅宴外，仕女的活动遍布宫殿的各个角落。画家以俯瞰的视角，带领观者的视线穿越宫墙，遍览庭园内外的景色，这样的组织方式，对后期仕女画影响非常大，如明代画家仇英的《汉宫春晓图》，亦是宫苑建筑与仕女活动的组合，只不过改立轴为手卷。

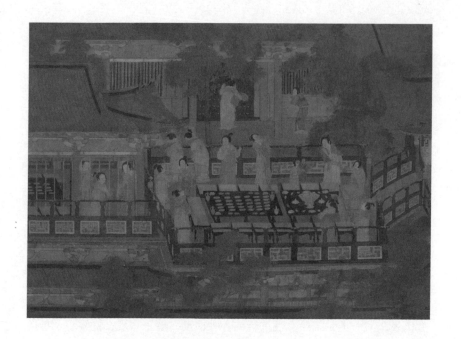

　　学界普遍认为这幅作品出自五代或北宋画家之手，考虑到那一时期的绘画往往具有实际的功用，以及从画面看，左右两边的宫室皆有连绵未尽之意，推测此作或许原是屏风中的一扇。此作原为王季迁收藏，于2010年由唐骝千捐赠给大都会艺术博物馆。

乞巧图

五代／北宋

佚名

绢本设色

纵 161.6 厘米，横 110.8 厘米

美国大都会艺术博物馆藏

夏山图

山水画一科在北宋时期达到成熟，并为后世山水画树立了典范。描绘山水四时、朝暮不同之景，是北宋时期流行的绘画主题。《夏山图》以全景式构图，描绘夏季山野之景，与《林泉高致》所说的"夏山苍翠而如滴"颇为对应。无论是构图、物象安排还是山石画法，皆能代表北宋山水画所达到的成就。画面起首处为平远江景，近处坡渚杂树、舟船隐现，远山连绵层叠；中段主峰耸立，众山拱卫，山腰云雾笼罩，寺观隐现；卷末飞瀑流泉，远山似有无尽之意。山间林木丛生，并有屋舍、舟桥、行旅、渔樵等点缀其间，建筑描绘细入毫发，人物虽小却神态完足。

此作一直被归在燕文贵（967—1044）名下，方闻通过风格分析法，

古秀苍芷岁月
多缺题孙重印
宣和印看兴物
闹生面浑是胜
夏山常翠翠欲
池实学窦似滴
唤晴峡渐堤波
高楼百尺轩而
敞试一凭栏快
吴何
戊辰新正月
湘珑

认为其真正的作者应是受到燕文贵风格影响的屈鼎（生卒年不详），并将此作的绘制时间定在1050年前后。屈鼎是宋仁宗时期（1022—1063）的宫廷画家，《宣和画谱》载其"学燕贵作山林四时风物之变态，与夫烟霞惨舒、泉石凌砾之状，颇有思致"，此作可与此记载参看。屈鼎原非画史上的名家，他的师法对象燕文贵、弟子许道宁，声名皆高于他。通过对《夏山图》的分析，方闻挖掘出屈鼎在北宋山水画发展史上的意义：其山石皴法用笔与燕文贵相类，但树木的结构与画法又有李成（919—967）、范宽（生卒年不详）等北宋大师的影子。不过，燕文贵创立的"燕家景致"在屈鼎之后就逐渐没落了，许道宁亦转师李成。

据画面押缝处"宣和""大观"等印，可知此作曾为北宋徽宗内府所藏。元明两代流转经历不详。清初时为梁清标所有，后入清内府，经《石渠宝笈》著录。清末散佚出宫，后为王季迁收藏。1973年，在狄龙基金会的支持下，大都会艺术博物馆从王季迁手中购得一批佳作，此为其中之一。

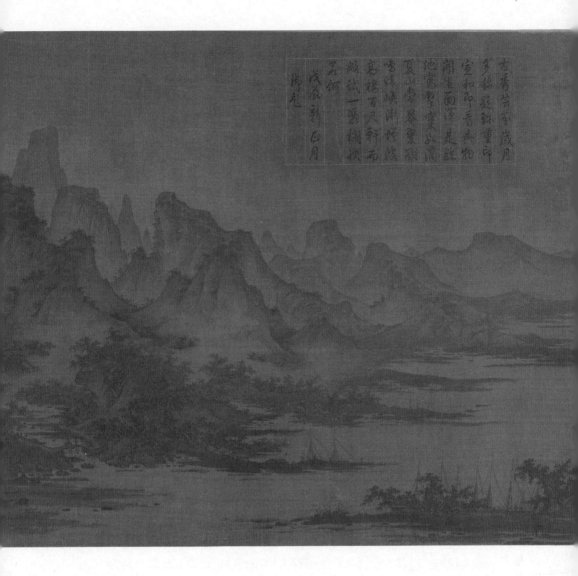

夏山图

北宋

（传）屈鼎

绢本设色

纵 45.4 厘米，横 115.3 厘米

美国大都会艺术博物馆藏

树色平远图

郭熙（约1000—约1090）在《林泉高致》中总结"山有三远"，即"高远""深远""平远"。"三远"既涉及对真实山水的观察方式，也涉及对山水画如何构图、布局、描绘的指导。《树色平远图》描绘的便是"自近山而望远山"的"平远"之景：画面前段绘一河两岸，远山连绵，近处平坡上生长着杂树。后段绘数株古木，一草亭为坡石所掩，两人携童仆越桥而来，前有随从携琴捧物。全卷物象并不复杂，构图简洁开阔，笔墨变化丰富。

画面并无款识，然卷后有元人冯子振（约1253—约1348）、赵孟頫、虞集（1272—1348）、柯九思、柳贯（1270—1342）等人题跋，其中多人皆明言此卷为郭熙所作，故今归于郭熙名下。柯九思更于题跋中指出郭熙师承李成："郭熙笔法出营丘，古木空亭老更幽。记得溪桥曾访隐，斜阳澹澹远山秋。"柯氏认为此作主题或为溪桥访隐，画面描绘的是秋季之景，与今日学界观点颇为一致。

郭熙为北宋宫廷画家，以善绘山水寒林景色闻名画史，"稍稍取李成之法，布置愈造妙处，然后多所自得"（《宣和画谱》），故与李成并称为"李郭派"，对后世山水画发展影响深远。李郭派描绘山石树木的技法特征被总结为"卷云皴""蟹爪枝"等。观察《树色平远图》，

无论是构图还是画法，皆表现出李郭派的特色，即使不是郭熙亲笔，亦当为其传派中高手所作。

据画面上钤盖的"宣和中秘"朱文印，可知其曾为宋徽宗内府所藏，除多位元人题跋外，还有明人王世贞长跋，后入清内府，经《石渠宝笈》著录，称得上流传有序。清末散佚出宫，经张大千题跋，并为《大风堂名迹》所著录。后为美国收藏家顾洛阜所得，于1981年被转售、入藏大都会艺术博物馆。

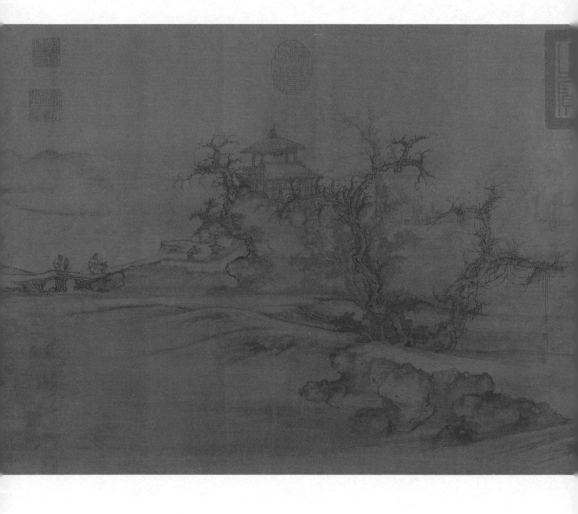

树色平远图

北宋

郭熙

绢本水墨

纵35.6厘米，横104.4厘米

美国大都会艺术博物馆藏

竹禽图

花鸟画在唐代成为独立画科，经五代的发展，在两宋时期走向成熟并发展至顶峰，不但题材广泛，风格、技法也丰富多样，其中又以北宋宫廷花鸟画的成就最高，名家辈出，称得上是花鸟画发展史上的黄金时代。绘画的发展与皇室的大力支持密不可分，皇家设立的翰林图画院，在培养画家、传播画艺等方面发挥了重要作用。宋徽宗赵佶喜爱绘事，除亲自考评院画家外，传世画作亦多。

据画面右侧"天下一人"花押及"御画"朱文印，《竹禽图》被归于赵佶名下。经研究指出，传世画作中有赵佶款识的，不少是院画家代笔所作。这件作品描绘的物象并不复杂，画面右侧的崖石上，斜伸出一高一低两竹枝，竹叶青青；禽鸟相对而栖，鸟身一正一背，呈镜像关系，崖边还生长有荆棘、杂草等。禽鸟用笔、设色细腻，竹叶以颜色敷染，崖石纯以水墨写就，用笔简洁且可见生拙之笔，故出自赵佶的可能性较大。画面可见宋人"体物精微"的特点，鸟身绒毛的质感，竹叶的反转向背、荣枯，都表现得一丝不苟。鸟眼以生漆点就，有独特的反光效果，极具生动之感，与邓椿（生卒年不详）《画继》中记载的赵佶"多以生漆点睛，隐然豆许，高出纸素，几欲活动，众史莫能也"相合。有别于《芙蓉锦鸡图》《五色鹦鹉图》等其他归于赵佶名下的画作中的富贵气

象，《竹禽图》所描绘的棘枝、崖石等物象及其布局，使得画面具有一定的野逸之感，显示出文人清雅的趣味。

卷后有赵孟頫长跋，盛赞赵佶画艺及此作："道君聪明天纵，其于绘事，尤极神妙。动植之物，无不曲尽其性，殆若天地生成，非人力所能及。此卷不用描墨粉彩，自然宜为世宝。然蕞尔小禽，蒙圣人所录，抑何幸耶！"据卷中收藏印鉴可知，此作曾为朱枫（1358—1398）、项元汴、宋荦等收藏。近代时为张大千所得，钤印并著录于《大风堂名迹》。后为顾洛阜购入，于 1981 年被转售、入藏大都会艺术博物馆。

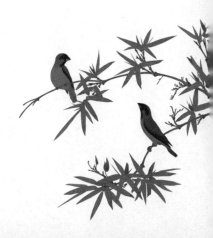

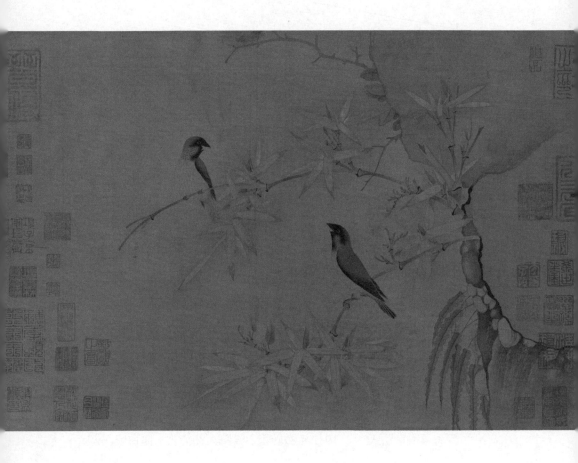

竹禽图

北宋

赵佶

绢本设色

纵 33.7 厘米，横 55.4 厘米

美国大都会艺术博物馆藏

云山图

　　米芾、米友仁（1074—1153，一说为1089—1165）父子，是中国山水画史上的著名样式"米氏云山"的缔造者，对后世影响深远。米芾自述其从董源、巨然（生卒年不详）传派"平淡天真"的画作中得到启发，继而创造出适合描绘烟云掩映的江南山水的云山样式。尽管米芾在理论方面的建树颇高，然而其可信的传世作品有限，令人无法得知其绘画实践进行到了怎样的程度，只能从其长子兼继承者米友仁的作品中一探究竟了。

　　米友仁于北宋灭亡后随宋室南渡，备受宋高宗赵构（1107—1187）礼遇。正是他真正完成了"米氏云山"样式的构建。由此卷观之，山体先以淡墨染出轮廓和层次，继而以浓淡相间的墨点点出山之向背与体量感，山脚处烟云掩映。树干亦以没骨写成，枝叶同样以横向的墨点点成。描绘山体与树叶的这种独具特色的墨点，被后世称为"落茄点"，是米家山水的代表样式。这种样式总体上不重视皴擦，仅以点染的方式营造出满纸烟云的效果，确与北宋山水之主流——李郭派全然不同。米友仁常自题为"墨戏"的山水画，"点滴烟云，草草而成"（《画继》），无疑是文人趣味的彰显，并在后世得到继承与光大。

　　该图并没有署款，卷后有鲜于枢（1246—1302）等人题跋。从收藏印鉴看，曾为梁清标所有，后入清内府。另有吴湖帆（1894—1968）的题签"宋米元晖《云山图》卷真迹神品"和徐邦达（1911—2012）的鉴藏印。1973 年，大都会艺术博物馆从王季迁手中购得此作。

云山图

南宋

米友仁

纸本水墨

纵 27.6 厘米，横 57 厘米

美国大都会艺术博物馆藏

胡笳十八拍

"文姬归汉"这一历史典故，约在南宋时进入绘画领域，此后历代多有描绘。目前这一题材的存世作品非常多，而据唐人刘商（生卒年不详）的乐府诗《胡笳十八拍》所作的叙事性长卷是其中的重要组成部分。除了此卷《胡笳十八拍》外，还有八幅画作分藏于世界各大博物馆。这些画作彼此关联乃至重合，暗示着它们存在着紧密而复杂的关系。此卷与藏于日本大和文化馆的《文姬归汉图》，是这一图像系统中最完整的两幅。而波士顿艺术博物馆所藏《文姬归汉图》与台北故宫博物院所藏李唐本《文姬归汉图》是其中较古老的两幅。

该卷分为十八个画面，图前有唐人刘商诗作《胡笳十八拍》，以楷书写成。一图一文的形式与诸多传世的宋代画作契合（如台北"故宫博物院"所藏《高宗书女孝经马和之补图》等），然而较为板滞、拘谨的用笔，以及可以看出有勾描痕迹的部分文字，都显示出这并非一件宋代的作品，而是明代人依据较早的底本勾摹而成的。尽管如此，此作在保留底本原貌与宋代的衣冠制度等信息上，仍有着不可取代的价值。

尽管此作钤有收藏印近百方，如贾似道、沐璘（1431—1458）等的收藏印皆赫然在列，然而据研究，这些印鉴中最可信的，至早也不过自钱宁（？—1521）、耿昭忠等人的印鉴始。而后，此卷入藏清内府，得

到乾隆皇帝的珍视，乾隆皇帝甚至亲笔补上了第一拍中残缺的文字。清室覆亡后，此作流落民间，后归王季迁所有。1973 年被转售、入藏大都会艺术博物馆。

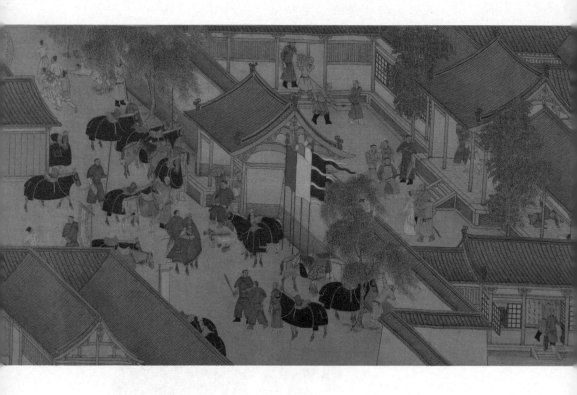

胡笳十八拍（局部）

南宋（明摹本）

佚名

绢本设色

纵 28.6 厘米，横 1196.3 厘米

美国大都会艺术博物馆藏

明皇幸蜀图

　　此作描绘了为崇山峻岭所包围的崎岖山道上，一队人马正艰难前行的情景。树石、人物皆以重彩设色而成，画法颇为古朴。此作无款，原题为《骑马人物行旅图》。台北"故宫博物院"藏有一卷画面构成元素与之相类的画作，曾经乾隆皇帝题跋，为《石渠宝笈三编》所著录，并被定名为《宋人关山行旅图》。在这近半个世纪的美术史研究中，学者拨开了笼罩在作品上的层层迷雾，认定其为《明皇幸蜀图》，是唐代的青绿山水始祖之一——李昭道（675—758）作品的宋代摹本，描绘的是"安史之乱"时唐玄宗入蜀避难的情景。受到这一研究成果的影响，大都会艺术博物馆收藏的这件画作，亦被更名为《明皇幸蜀图》，认为其所绘场景传达的画意与白居易（772—846）《长恨歌》中的"峨嵋山下少人行，旌旗无光日色薄"诗意相合。

　　亦有学者认为此作画面不完整，可能是屏风画的一部分，绘制时间大约是 12 世纪。从画面上所钤"司印"半印可知，此作曾入明内府。1941 年，此作在时任大都会艺术博物馆东方部主任的普艾伦的主导下入藏，当时被定名为《贡马图》（*The Tribute Horse*）。

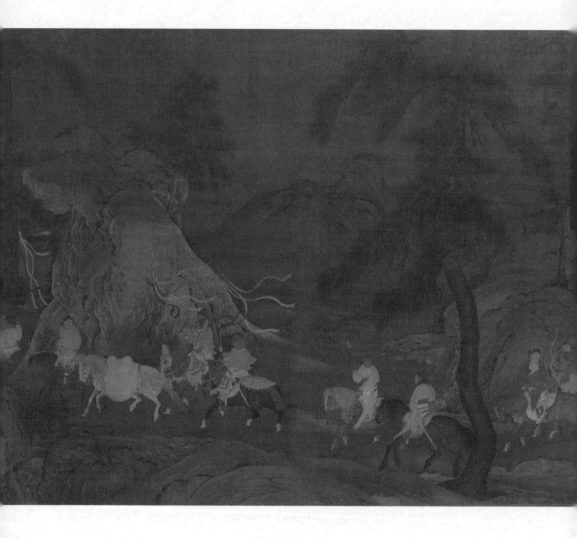

明皇幸蜀图（局部）

南宋

佚名

绢本设色

纵 82.9 厘米，横 113.7 厘米

美国大都会艺术博物馆藏

双松平远图

　　赵孟頫是元代书画圈的核心人物，他的"复古"和"以书入画"等绘画主张，以及涉及山水、人物、花鸟等画科的绘画实践，都对有元一代画家，乃至后世画家产生了极为深刻的影响。此幅《双松平远图》，被学界视为他"以书入画"理念的具体呈现。

　　研究认为，《双松平远图》处理的是李成的"寒林平远"母题，赵孟頫有意将之改为横卷形式，寒林则简化为与平远山水并列的双松，展现了赵氏对传统图式的新诠释。在技法方面，赵孟頫显示出他作为书法家的特质，以草书的笔意入画，开创了文人画家以书法用笔入画的先河，将"文人画"这一理论先行的绘画理念，真正地落实在了具体的绘画实践上。如卷首对山石的描绘，空勾无皴染，其间便夹杂有草书的飞白法。

　　赵氏自题于画面尾部的跋文，除展示了他对山水画史的理解外，亦流露出将自身置于前辈大家序列中的自信。从跋文可知，此作是为野云所作。据学者石守谦（1951— ）考证，野云即出身于畏兀儿族权贵廉氏家族的廉希恕（生卒年不详）。因而，从此图亦可窥见汉族文化精英与非汉族精英的交往，及书画在其中扮演的角色。

　　此作卷后有元、明人的题跋。曾经安岐《墨缘汇观》著录，后入清内府，在近现代的流转经历尤为曲折有趣。根据朱家溍（1914—

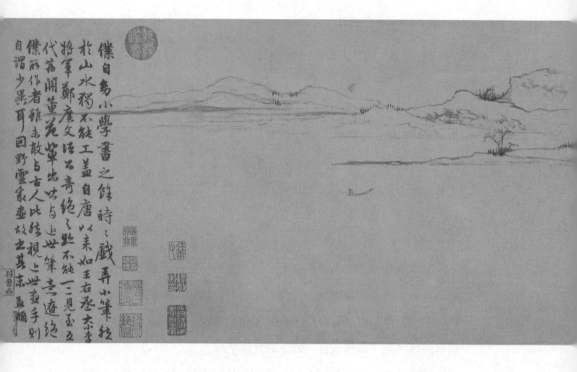

2003）、启功（1912—2005）、徐邦达等人的口述，此作在晚清时曾归端方所有，蒯光典（约1857—约1911）以托名唐代尉迟乙僧（生卒年不详）的《天王像》（今藏美国弗利尔美术馆）易得，后经张仁辅（生卒年不详）、张珩、谭敬（1911—1991）收藏。归谭敬所有期间，谭敬组织汤安（1888—1967）等人对其进行仿造，仿造本今藏于美国辛辛那提艺术博物馆。真本后售予王季迁，1973年由狄龙基金会捐赠给大都会艺术博物馆。

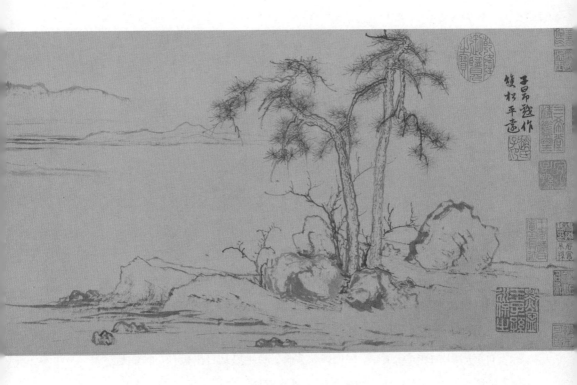

双松平远图

元

赵孟頫

纸本水墨

纵 26.8 厘米，横 107.5 厘米

美国大都会艺术博物馆藏

秋林人醉图

　　石涛（约 1642—约 1708）原名朱若极，乃是明朝宗室，明亡后出家为僧，游历多地，以绘画为业。石涛山水、花卉、人物兼善，并有绘画理论著作《画语录》传世。

　　石涛的山水画宗法诸家，因而风格多样，晚年更是自出机杼。此《秋林人醉图》，画面下半部分物象繁密、景物层叠。树石、屋舍、小桥、溪流、人物相互重叠，构图颇为奇特。上半部分的远山渐退至云雾之中，留白处的三段题诗，皆为石涛题写，既对画意进行了补充，又记叙了绘画的经过。由题款可知，诗作乃是石涛与友人同观红叶、共赏秋色后，有感而作。图亦是应友人之请而绘。诗中特别突出了"秋"与"醉"的主题，画幅中的点点红叶，格外强调了季节特征。

　　虽然构图繁密，但画家巧妙地使用留白，使之穿插于景物中，既表现出秋天水流的空灵与云气的蒸腾，又使得画面不致壅塞。笔墨恣意淋漓，密集的苔点与浓淡墨色配合得宜。虽未署明绘制年代，但从笔墨推测，此图应是石涛晚年风格成熟期的佳作。

画面上钤盖有清中期画家高翔（1688—1753）的印鉴"高凤岗借观一过"以及张大千的收藏印鉴数枚。张大千是石涛的拥趸，从画面所钤"大千居士供养百石之一"印，即可看出他对收藏石涛绘画的热情程度。后美国收藏家顾洛阜从张大千手中得到此作，极为珍视。1987年，顾洛阜将其捐赠给大都会艺术博物馆。

秋林人醉图

清

石涛

纸本设色

纵 161 厘米，横 70.5 厘米

美国大都会艺术博物馆藏

江国垂纶图

据画卷上王原祁（1642—1715）的落款可知，此作作于 1709 年的秋天。尽管现实中已是万物凋零的秋季，画家落笔于纸上的，却是一派春意盎然的景象。画卷前半部分描绘了连绵起伏的山脉，弥漫的云雾遮蔽了山中小径，阻隔了外界。几间屋舍隐现于幽深的山坳中，这无疑是最好的隐居地，不会有任何外人能够前来打扰主人的清静。后半部分描绘的是一处开阔的水域，从中突起的坡岸将水面一分为二，一位孤独的垂钓者泛舟水上，岸边杂花生树，再次点明了季节，亦应和了画家本人所题写的"江国纶垂，湖天花发"之画意。通幅山峦青翠、湖水明净，夹杂着星星点点的桃花，显然是江南春天才会有的湖光山色。

王原祁声称此作乃是仿赵孟頫笔意为之，似是有感不足，又特意在拖尾处的题跋中写明此作的来龙去脉：

余家旧藏千金画册，有松雪《花溪渔隐》一幅，青山碧湖，桃花四面，小舟一人荡桨中流，最为神逸之笔。思翁易为长幅。作《江上垂纶图》，用夏山笔法，绿荫周遮，流溆水草，一人垂纶小艇，亦是此意，而作用互异耳。

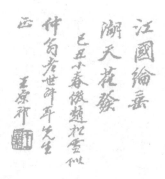

　　可知此作的灵感来源有二：一是赵孟頫所作的《花溪渔隐图》，二是董其昌根据赵孟頫《花溪渔隐图》进行的再创作之作。王原祁此作无疑是对赵氏、董氏二作的再度阐释，而通过对两位前辈的回应，王原祁也将自身置入了文人画大师的序列之中，强调了其文人画正统的身份。

　　此作曾为法国收藏家杜伯秋（Jean-Pierre Dubosc，1904—1988）所藏，后归顾洛阜所有。1988 年，顾洛阜去世时，该作被遗赠予大都会艺术博物馆，于 1989 年入藏该馆。

江国垂纶图

清　1709 年

王原祁

纸本设色

纵 26 厘米，横 146.1 厘米

美国大都会艺术博物馆藏

辋川图

被视为"文人画之祖"的王维（约701—761），尽管其画作传世甚少，然而他的绘画理念与实践，却在宋至明的文人画家的想象与构建中，不断获得重生，《辋川图》即是其中一例。辋川别墅位于今陕西省西安市蓝田县，史载此地是王维隐退之所。《旧唐书》云："辋水周于舍下，别涨竹洲花坞，与道友裴迪，浮舟往来，弹琴赋诗，啸咏终日。尝聚其田园所为诗，号《辋川集》。"除了作诗外，据载，王维还在辋川山庄的清源寺墙壁上绘制了《辋川图》。

究竟王维所作《辋川图》是何面貌，今已不得而知。然而至晚到北宋时，它已经成为一种经典的绘画主题与样式。郭若虚（生卒年不详）称曾亲见过出于南唐内府的"王摩诘辋川样"。据载，郭忠恕（？—977）作有《临摩诘辋川图》。此后，"辋川图"一直是画史上的流行母题。

作为清初山水正统派画家，王原祁深受董其昌画学理论的影响，研习文人画一路的画风。这幅王原祁作于69岁高龄、历时9个月完成的《辋川图》，便显示了他对文人画传统及王维本人的致敬。引首处题写有王维所作《辋川诗》20首，本幅以王原祁擅长的手法图绘了诗作所描绘的场景。卷尾的题跋除阐明了他绘制此图的原因外，还表达了他对于文

人画史的认识。似乎是为了凸显主题的高古，王原祁并未像往常一样，使用更强调笔墨趣味的水墨画法，而是直接使用石青、赭红等色勾皴，对此，他在题跋中进行了解释："设色所以补笔墨之不足，显笔墨之妙处。"

这件堪称王原祁晚年巅峰之作的佳构，卷后有黄易（1744—1802）、朱益藩（1861—1937）、吴湖帆等人题跋，并有徐邦达、张大千、汪亚尘（1894—1983）、黄君璧、凌叔华（1900—1990）等人观款，从这些信息，大致可勾勒出其流转的情况。后为王季迁所有，1977 年入藏大都会艺术博物馆。

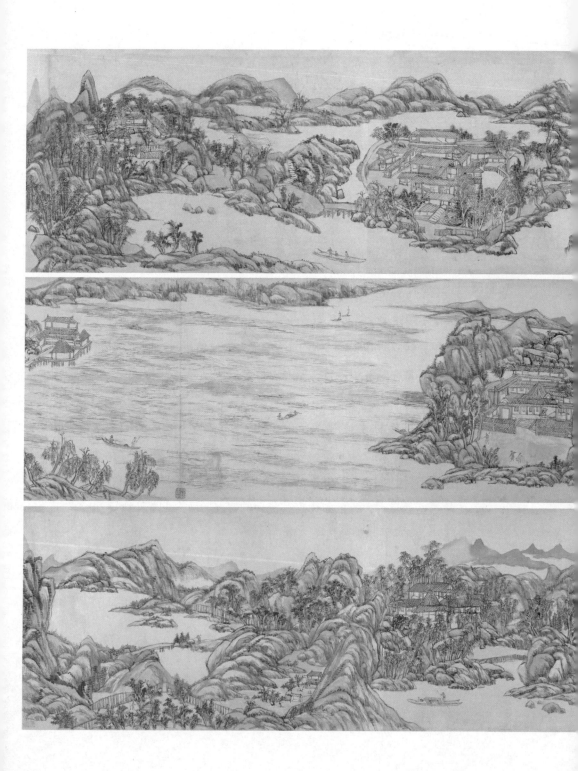

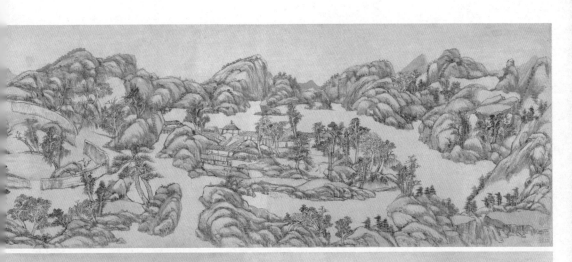

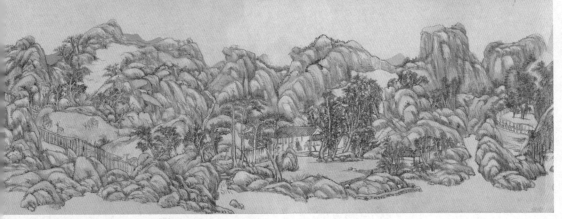

辋川图

清　1711年

王原祁

纸本设色

纵35.6厘米，横545.5厘米

美国大都会艺术博物馆藏

肆

珍品

纳尔逊—阿特金斯艺术博物馆

中国古代绘画珍品

于 1933 年面向公众开放的纳尔逊-阿特金斯艺术博物馆，以威廉·罗克希尔·纳尔逊（William Rockhill Nelson,1841—1915）和玛丽·麦卡菲·阿特金斯（Mary McAfee Atkins，1836—1911）的姓氏联合冠名。二人出于对堪萨斯城文化事业的支持，先后建立基金、捐赠资产用于收购艺术品和建设博物馆。

相较于大都会艺术博物馆、波士顿艺术博物馆等位于美国东海岸的博物馆，位于美国中部的纳尔逊-阿特金斯艺术博物馆在起步时间上整整晚了半个世纪。如何迅速增加和提高收藏品的数量和品质？博物馆董事会将目标锁定在了相较于西方绘画、雕塑等主流艺术收藏品，尚且不那么为西方收藏家和博物馆重视的亚洲艺术精品上，并将中国艺术品作为重要的收藏目标。这一决策奠定了今日纳尔逊-阿特金斯艺术博物馆以体系完整、丰富、高品质的亚洲艺术收藏著称的格局。同时，1929 年至 1933 年间的经济大萧条导致艺术品价格暴跌，成为馆方扩大收藏的天赐良机。

纳尔逊-阿特金斯艺术博物馆拥有世界一流的中国古代绘画收藏，其中包含大量宋元名家名品。这有赖于第一任东方部主任、后来成为馆长的劳伦斯·史克门（Laurence Sickman, 1907—1988）的卓越贡献。史克门与纳尔逊-阿特金斯艺术博物馆的结缘始于兰登·华尔纳（Langdon Warner, 1881—1955）。20 世纪 30 年代初，华尔纳受馆方所托，来中国收购文物，便让当时在北平（今北京）留学的史克门担任助手。二人在北平、上海等地的古玩店大量收购，还专程到天津，从溥仪（1906—1967）手中买到几幅清宫旧藏绘画。华尔纳的引领，使史克门走上了寻

访、收购和研究中国文物的道路。史克门杰出的工作能力得到了馆方的认可，他于1935年就任东方部主任，并在1953年成为第二任馆长。

史克门的学术背景及其对中国文化的强烈兴趣，使得他能够从中国传统鉴藏趣味，尤其是以皇室贵族、精英文人的喜好为起点建立收藏，从而区别于更多受到日本审美影响的波士顿艺术博物馆、弗利尔美术馆等的中国绘画收藏。更通过展示、研究和出版，改变和引领了西方博物馆的中国绘画收藏取向和学界的研究方向，增强了西方公众对中国艺术的兴趣。史克门的专业素养得到了业内的认可，20世纪70年代，大都会艺术博物馆为了加强自身的中国绘画收藏，曾邀请史克门担任顾问，对大都会艺术博物馆有意收购的作品进行评估。

在西方多数博物馆对中国绘画的兴趣仍以唐宋绘画和人物画为主时，眼光独到的史克门于20世纪40年代便为纳尔逊-阿特金斯艺术博物馆购入了沈周、文徵明等明代文人画大家的作品，陆续购入的还有包括荆浩（生卒年不详）、李成、夏圭（生卒年不详）等在内的五代宋元名家的山水画，从而使纳尔逊-阿特金斯艺术博物馆拥有了可谓海外最好的宋元绘画尤其是宋元山水画收藏。

史克门重视对藏品的展示，希望为观众营造出一个与作品文化背景相契合的观赏情境，从而有助于观众更好地理解作品本身。这也是他重视收藏建筑构件、家具及其他装饰艺术作品的原因，这一展陈理念影响至今。1980年，纳尔逊-阿特金斯艺术博物馆与克利夫兰艺术博物馆各自拿出馆藏的中国绘画精品，合办了名为"八代遗珍"（Eight Dynasties of Chinese Painting）的大展，展出了近300件作品，向美国公众集中展

示了中国绘画艺术的精华，并充分介绍其成就；同时举办学术研讨会并出版图录，有效地推进了美国的中国美术史研究，成为展览史与学术史上的典范。

得益于超前的展示理念与对学术研究的重视，汇聚了众多精品画作的纳尔逊 – 阿特金斯艺术博物馆成为中国绘画收藏和研究的重镇。

三十八

调琴啜茗图

周昉（生卒年不详）是唐代著名人物画画家，以善绘宫廷仕女和佛道人物著称。由于年代久远，周昉的大部分作品已佚，今系于其名下的传世作品，以表现贵族妇女生活的画作居多。此卷绘有三位贵族女性，在两位侍女的陪伴下，或幽坐，或理琴，或品茗。如同其他传为周昉所绘的作品一样，并不过多描绘人物所处环境，仅以花木树石分隔空间。尽管描绘人物不多，动态和角度却充满变化，显示出画家从各个角度展示仕女姿容之美的意图。

尽管不能确认此卷确为周昉亲笔，然而从画面所钤北宋"神霄书府"印，可知其至迟应是北宋时期的摹本。辽宁省博物馆收藏有同名画作，与此幅画面十分相似，仅人物衣饰之类的细节有差异。尽管辽宁省博物馆收藏的《调琴啜茗图》有"周昉"署款，曾为清宫旧藏，经《石渠宝笈续编》著录，然而实乃后人仿本，且时代应晚于此卷。此外，美国弗利尔美术馆和日本京都国立博物馆还分别收藏有明代的纸质摹本和带有仇英款的绢质摹本。

1932 年，纳尔逊－阿特金斯艺术博物馆从欧文·罗伯茨（Owen Roberts）手中购得此卷。

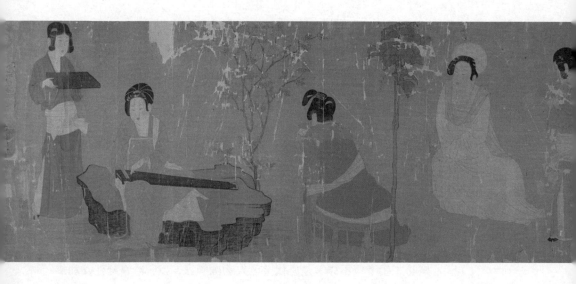

调琴啜茗图

唐

（传）周昉

绢本设色

纵 27.94 厘米，横 75.26 厘米

美国纳尔逊 - 阿特金斯艺术博物馆藏

晴峦萧寺图

　　尽管此作并未署款，但与文献记载中李成的作品以"峰峦重叠，间露祠墅"（刘道醇《圣朝名画评》）为佳颇吻和，加之题签有"北宋李成晴峦萧寺图"的字样，该图向来被认为是李成的传世作品。画面描绘了冬日山林的景色，山腰处枯树掩映中有一座古寺，山脚下有房舍和旅人。据载，李成善画"气象萧疏，烟林清旷"（郭若虚《图画见闻志》）的寒林之景，画山石如卷云，后世称"卷云皴"，画树则为蟹爪，后世称"蟹爪枝"。文献记录中李成的风格，与此图颇有相契之处。然而实际上，早在北宋年间，李成的作品就已十分罕见，米芾声称自己仅见过两件李成的真迹。

　　此件作品鲜少出现在清代以前的画史著录中，不过根据画面右上方的"尚书省印"，可知其曾入宋代内府。在元明漫长的历史岁月中，此作之流转俱不可考，直至其归清初收藏家梁清标所有。据研究，此作后又经徐乾学（1631—1694）、缪曰藻（1682—1761）、徐渭仁（1788—1853）等人收藏，将之归于李成名下始于缪曰藻，正式定名为《晴峦萧寺图》则出自徐渭仁手笔。此作后辗转流落日本，为意大利人米开朗基罗·佩林蒂尼（Michelangelo Piacentini）所得，并由他在1947年售予纳尔逊－阿特金斯艺术博物馆。

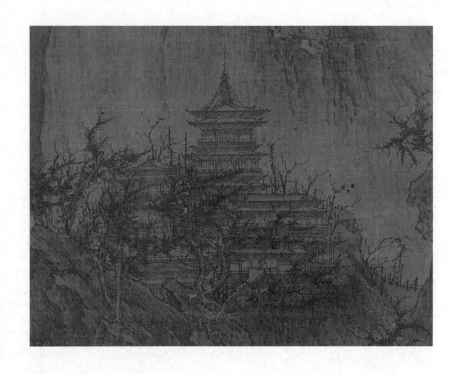

　　由于传世确为李成真迹的作品难觅，因而学界对于李成画作的面貌并无定论，此图即便并非李成亲笔，也应为其传派中高手所作，对于我们了解五代、北宋之交的绘画发展，具有十分宝贵的价值。

晴峦萧寺图

北宋

（传）李成

绢本淡设色

纵 111.4 厘米，横 56 厘米

美国纳尔逊－阿特金斯艺术博物馆藏

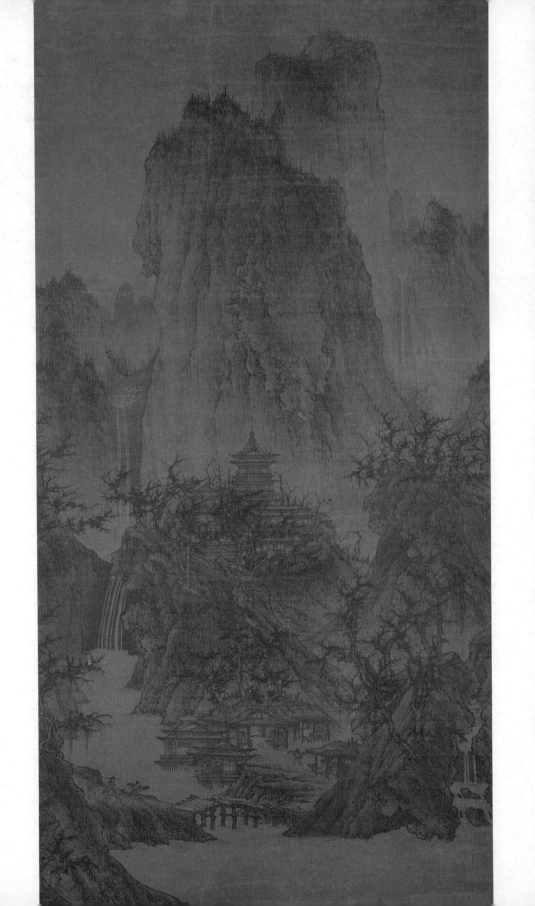

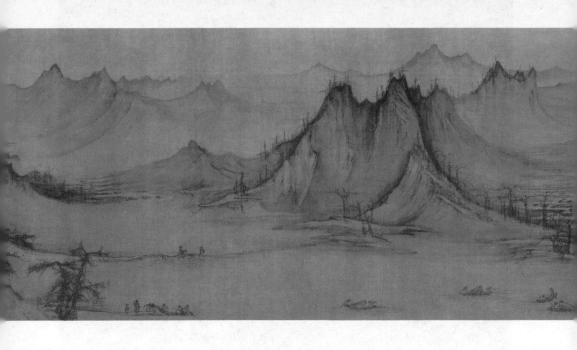

渔父图

　　这幅《渔父图》，曾经清初吴升（生卒年不详）《大观录》著录，时名《许道宁雪溪渔父图》。北宋是山水画发展的鼎盛时期，不但诸多经典样式形成于此时，且名家大师辈出。活跃于北宋中期、布衣出身的许道宁，其绘画继承自李成，而自成一家面貌。许氏擅长描绘平远、林木、野水等有着荒寒气质的自然景观，"老年唯以笔画简快为己任，故峰峦峭拔、林木劲硬"（郭若虚《图画见闻志》）。此卷虽然没有署款，但由于其独特的风格与文献记载中许氏作品的面貌相合，被学界认为是许道宁的真迹。

　　在长达两米多的画卷中，描绘有连绵的山脉及峭拔的山峰，山脚下

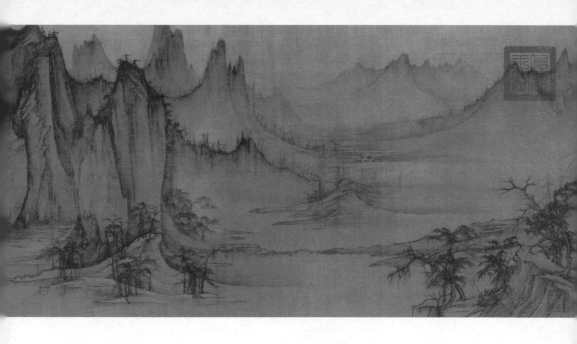

渔父图

北宋

许道宁

绢本淡设色

纵 48.26 厘米，横 225.4 厘米

美国纳尔逊－阿特金斯艺术博物馆藏

的河谷则有着较为开阔的水面，水面凝结着迷蒙的水汽，数只小舟荡于水面，并点景人物数个。从这幅作品看，画家在描绘宽阔的平远景致时，还兼顾了山景的深邃与高耸，通幅壮阔深幽。画山时使用了浓墨长皴，从峰头直达山脚，显示出画家豪放的笔法。黄庭坚（1045—1105）曾有诗赞许道宁画艺："醉拈枯笔墨淋浪，势若山崩不停手。"（《答王道济寺丞观许道宁山水图》）树木亦用粗笔绘出，枝干劲挺，树叶以墨点点成。与后世文人画家对笔法的追求不同，生活在北宋的许道宁，如同他的同代人郭熙一样，并不致力于在画面中留下用笔的踪迹，而是以反复、细腻的皴染，使物象更为突出。

画中最早的钤印，是宋高宗的"绍兴"印。可知其曾入南宋内府，后为耿昭忠、安元忠（生卒年不详，安岐之子）等明清收藏家所有。民国时流入美国，1933 年入藏纳尔逊－阿特金斯艺术博物馆。

春游赋诗图

　　雅集是中国古代文人士大夫生活的一部分。描绘雅集活动的雅集图，是中国古代绘画的重要题材。"俯仰之间，已为陈迹"（王羲之《兰亭集序》），雅集之事与人易逝，但作为雅集伴生品的诗文书画，却得以穿越历史而存留。尤其是对雅集进行视觉化呈现的图画，不但是雅集参与者追忆雅集活动的有效凭据，亦为后人追想千百年前之雅事留下空间。

　　被认为汇聚了苏轼、黄庭坚、米芾、秦观（1049—1100）、李公麟（1049—1106）等十余位北宋著名文人的聚会—— 一次发生在王诜（1048—1104）宅第花园之西园的"西园雅集"，因李公麟作《西园雅集图》与米芾作《西园雅集图记》，得以与永和九年（353）的"兰亭雅集"齐名。此图原本被认为描绘的是西园雅集的场景，并因此而得名《西园雅集图》。该图并未署款，据卷首题签，被归于马远名下。近年来，声名煊赫、影响深远的"西园雅集"与李公麟的《西园雅集图》，其事、其作的真实性不断受到现代学者的质疑；而据该图题签"宋马远绘春游赋诗图"，学界亦普遍认为此图应当更名为《春游赋诗图》。

　　该图的确描绘了山水园林中的雅集场景，而岸边的驴马队、水中的渔舟、山间的旅人、围观案前挥毫文士的妇孺等形象，又给画面增加了几分乡野之趣。人物姿态生动准确，面部描绘具有写实的特点，衣纹劲

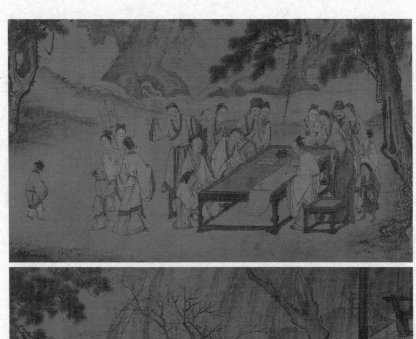

健，与马远可靠的传世真迹中的人物形象有相似性。山水树石的刻画，与南宋画院中流行的李唐风格相契合。这种将参与雅集的文士进行着重刻画与突出表现的雅集图模式，一直为后世所继承。

画面有梁清标、安岐等人的收藏印，从中可约略推知其流传经过。此图于 19 世纪 30 年代初期流入美国，1963 年入藏纳尔逊 – 阿特金斯艺术博物馆。

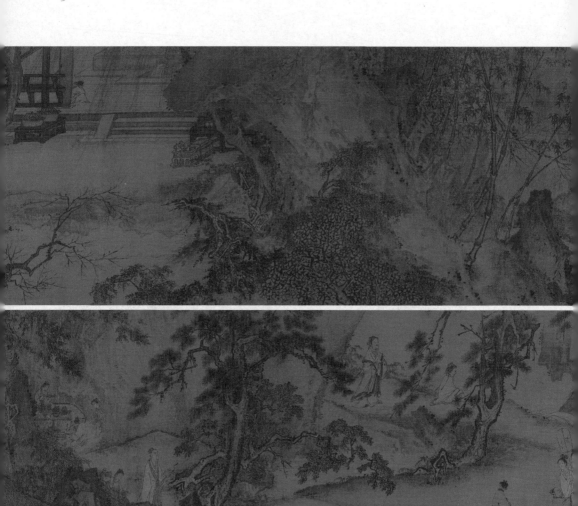

春游赋诗图

南宋

（传）马远

绢本设色

纵 29.54 厘米，横 301.63 厘米

美国纳尔逊－阿特金斯艺术博物馆藏

山水十二景

此卷卷末有署款"臣夏圭画"，是为学界所公认的夏圭作品的"标准件"，往往以之作为鉴定的标尺。此卷名《山水十二景》，然现存的仅为十二景中的四景，据题字可知分别是"遥山书雁""烟村归渡""渔笛清幽""烟堤晚泊"。清代收藏家高士奇曾收藏过一卷夏圭的《山水十二景》，据他的记载，除此四景外，还有"江皋玩游、汀洲静钓、晴市炊烟、清江写望、茂林佳趣、梯空烟寺、灵岩对弈、奇峰孕秀"（《江村销夏录》）这前八景。

从画面看，每景皆可独立成章，然而又气脉相通。画家在绘制过程中注重远景与近景的搭配，如作为远景的第九景"遥山书雁"，与近景

煙堤晚泊　　渔笛清幽　　蓥村歸渡　　遥山書鴈

的第十景"烟村归渡"通过山峰达到巧妙衔接。从现存的四景推测，完整的十二景长度应在 6 米以上，在没有影像的古代，观赏这样的作品，虽足不出户，却好似对真实山水进行了一次深度游览，可谓"卧游"矣。类似布局的山水画在南宋时期非常流行，如著名的"潇湘八景"，这十二景的山水很可能就是对这一流行画题的模仿。画上的题字，原被认为是宋理宗赵昀（1205—1264）所书，后有不同意见认为可能是宁宗皇后杨妹子（1162—1232）或理宗皇后谢道清（1210—1283）所书。总之，这是一件与皇家关系密切的作品。

观赏此卷，可充分感知夏圭式的边角构图之特色，画面上大片的留白使得方寸间有囊括千里江山之感，同时也强化了诗意的氛围。

此作卷后有邵亨贞（1309—1401）、王榖祥（1501—1568）、董其昌、王翚、端方等人题跋，后流入美国，1932 年，由史克门从欧文·罗伯茨处购得，入藏纳尔逊 – 阿特金斯艺术博物馆。

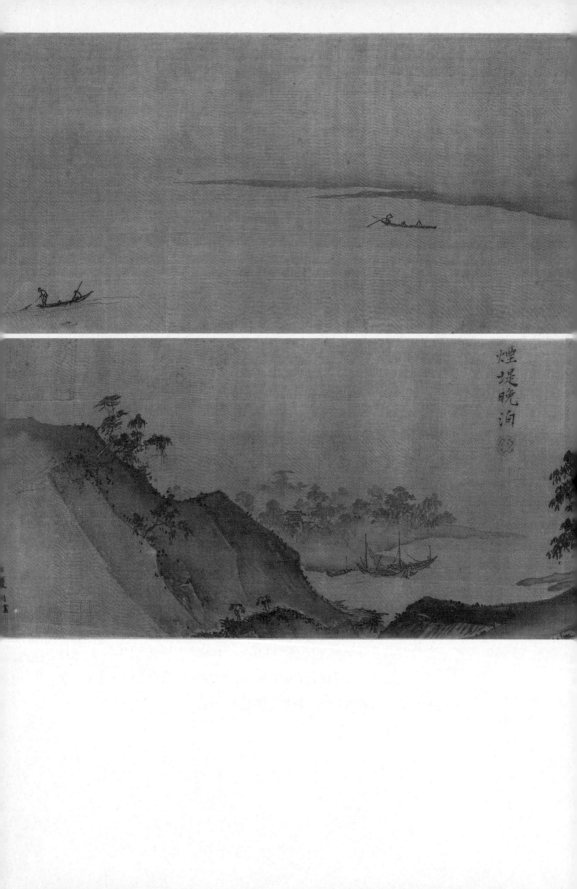

煙堤晚泊

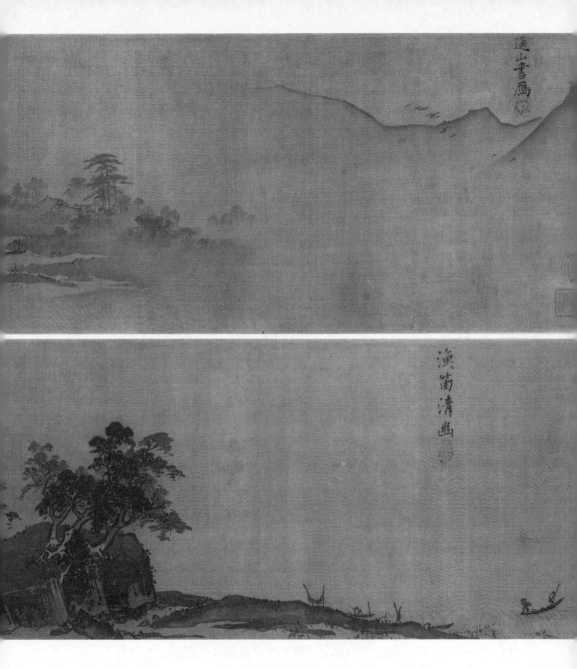

山水十二景

南宋

夏圭

绢本水墨

纵 27.31 厘米，横 253.68 厘米

美国纳尔逊－阿特金斯艺术博物馆藏

五龙图

　　龙这一想象中的生物，在中国文化中的内涵极为丰富，且很早便成为绘画的重要表现对象。据载，魏晋南北朝时期的曹不兴（生卒年不详）、张僧繇（生卒年不详）、杨子华等人都善于画龙，"画龙点睛"的典故便与张僧繇的龙画相关，唐代"画圣"吴道子亦擅长画龙。宋元以来，这一传统在具有道教背景的画家中得到延续和发展。尽管并非画史发展的主流，但是这一题材及其代表画家同样是画史的重要组成部分。

　　生活在南宋的陈容是龙画传统中不容忽视的画家，在风格样式上对后世龙画影响深远。尽管学界目前对于此幅《五龙图》是否为陈容真迹仍存在争议，但是将它视作陈容传派的作品是没有问题的。画面描绘有相互盘绕的五条龙，皆作升腾回旋状。背景用富有变化的水墨传达出云气感，五龙的形象同样充满变化，在云雾中或隐或显，似与云气浑然一体。这与文献中记载的陈容龙画，不论是主题还是样式都颇为切合。

　　此《五龙图》，与故宫博物院所藏、同归于陈容名下的《墨龙图》，不论是画面尺幅、龙的造型，还是技法，都颇有可比之处，不同的是，故宫博物院所藏《墨龙图》仅绘单龙。五龙的组合，则见于日本东京国

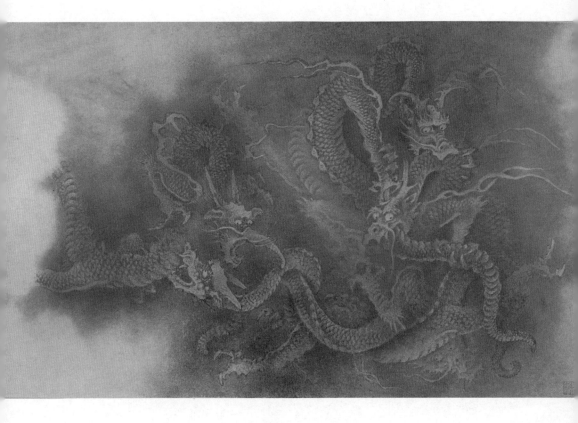

五龙图

南宋

（传）陈容

纸本水墨

纵 34.29 厘米，横 59.69 厘米

美国纳尔逊－阿特金斯艺术博物馆藏

立博物馆收藏的同样归于陈容名下的《五龙图卷》。

1948 年，纳尔逊－阿特金斯艺术博物馆从卢芹斋手中购得此作。

卢芹斋是 20 世纪最为著名的古董商，经他手流失海外的国宝不可计数。

十六应真图

尽管《宣和画谱》记载南朝画家张僧繇绘有十六罗汉像，然而在唐以前，对十六罗汉的信奉并不普遍。在唐玄奘（约600—664）译出《大阿罗汉难提密多罗所说法住记》（下文简称《法住记》）后，关于十六罗汉的信仰和图像开始变得普遍。根据《宣和画谱》的记载，卢楞伽（生卒年不详）善于绘制罗汉像。在杭州烟霞洞有吴越国时营造的十六罗汉造像，是迄今发现最早的关于十六罗汉的雕刻。

此《十六应真图》曾经《秘殿珠林》著录，原定名为《唐人画十六应真图》。"应真"乃是佛教用语，为"罗汉"一词的意译。"应"指应供养，"真"指得真道，不受生死果报。《法住记》并没有对十六位罗汉的相貌进行描述，画家及造像者多根据现实中的僧人形象进行艺术夸张，将之塑造为清奇古怪的形象。据载，五代时高僧贯休（832—912）所作十六罗汉，便是形骨奇特、"胡貌梵相"（黄休复《益州名画录》）的模样，而此卷中的罗汉，于严肃中略带戏谑之感。

据《石渠宝笈》编撰者之一裘曰修（1712—1773）题跋，此卷是由他进献给乾隆皇帝的。乾隆皇帝对此作格外珍视，不但亲自题写引首、书写长篇跋语并题诗，还曾临摹过其中一段，名《仿唐人应真像卷》，现收藏于故宫博物院。今天，此作的绘制年代被认为大约在13世纪，

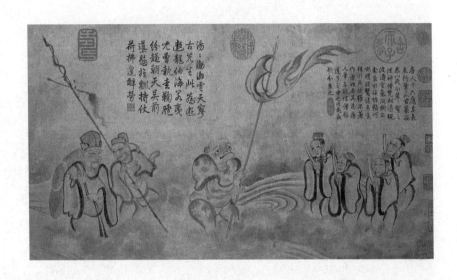

作画者为南宋佚名画家。

1950 年，德裔犹太收藏家兼古董商侯时塔（Walter Hochstadter，1914—2007）将此作转售予纳尔逊 – 阿特金斯艺术博物馆。

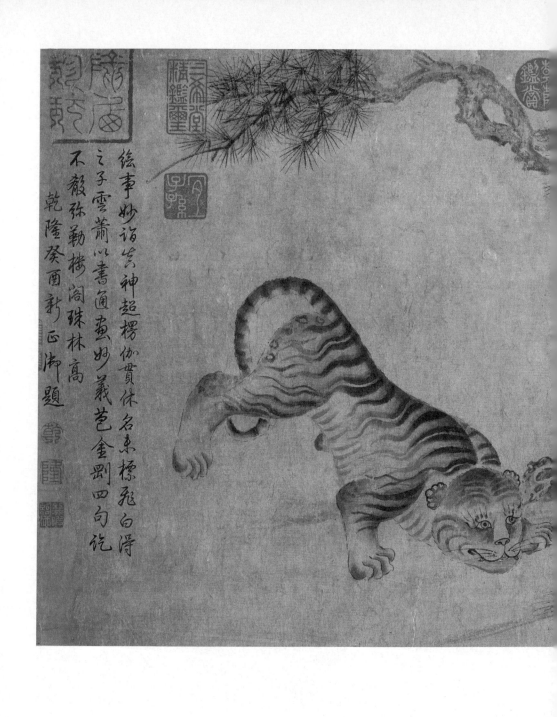

繪事妙詣焉神超楞伽貫休名東標飛白得
之子雲蕭以書通畫妙羲芭金剛四句訖
不毅弥勒閣珠林高
乾隆癸酉新正御題

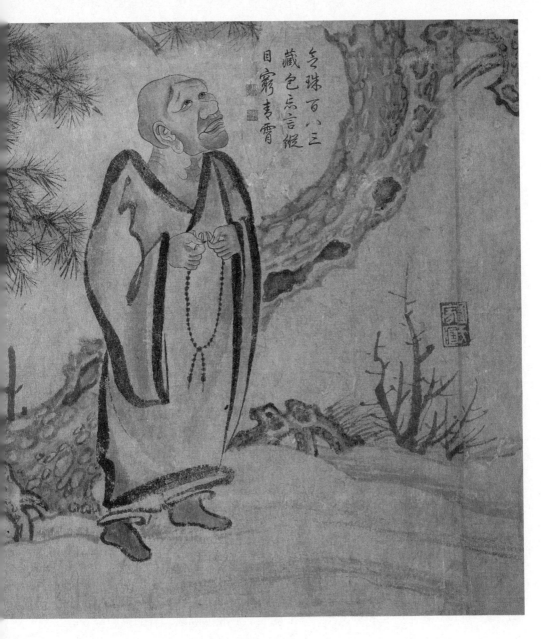

十六应真图（局部）

南宋

佚名

纸本淡设色

纵 32.7 厘米，横 848.36 厘米

美国纳尔逊－阿特金斯艺术博物馆藏

消夏图

　　此作原本被认为出自南宋宫廷画家刘松年（生卒年不详）之手，直至近代收藏家吴湖帆在画卷末尾的竹叶间发现和辨认出"毋道"二字的署款，才被归至元代宫廷画家刘贯道（生卒年不详）名下，并被视为刘贯道的可靠真迹。据载，刘贯道画艺全面，人物、山水、花鸟皆能，且善于师古，"集诸家之长，故尤高出时辈"（夏文彦《图绘宝鉴》），从《消夏图》原本被视为南宋绘画这一事实，可知刘贯道取法前代大师的仿古功力。

　　画面描绘文人士大夫的闲适生活。一卧榻安置于园林中为芭蕉、梧桐、竹枝所环绕的凉爽、僻静之处，旁置一方案，摆放文具、茶具等，榻后置一屏风。榻上一位袒胸文士，背靠隐囊，后竖一阮咸，右手执拂尘，左手执书卷，两腿交叠，姿态闲适而逍遥。旁立两位侍女，一怀抱包袱，一执长扇。值得注意的是，屏风上的绘画，亦描绘了为数位侍从所环侍、坐于榻上、背倚山水画屏风的消闲文士，再次强调了画作的主题。这种于画中屏风上再画屏风，且屏风上还有绘画的安排，被称为"重屏图"，以南唐画家周文矩（生卒年不详）的《重屏会棋图》为代表；而一正一背、呈顾盼呼应之状的二侍女，亦可以在传为周文矩的《宫中图》中找到原型。

　　画家除对前代图式借鉴颇多外，也巧妙地融合了各家画风。衣纹用笔劲健流畅，技法承自南宋画院；侍女所持扇及山水画屏风上的山水，亦具有南宋画院流行的"一角半边"式构图特色及水墨氤氲之感。主题、图式、技法、意境皆具古典意味，并非元代主流绘画面貌，难怪高士奇误将其定为刘松年所作。

　　画面上有晋王朱棡、安岐等人的鉴藏印鉴，卷后有明人虞谦（1366—1427）题跋，从中可大略推知其在明清时的流传情况。民国时为张珩所有，后被王季迁携至美国，1948年，纳尔逊-阿特金斯艺术博物馆从王季迁手中购得此作。

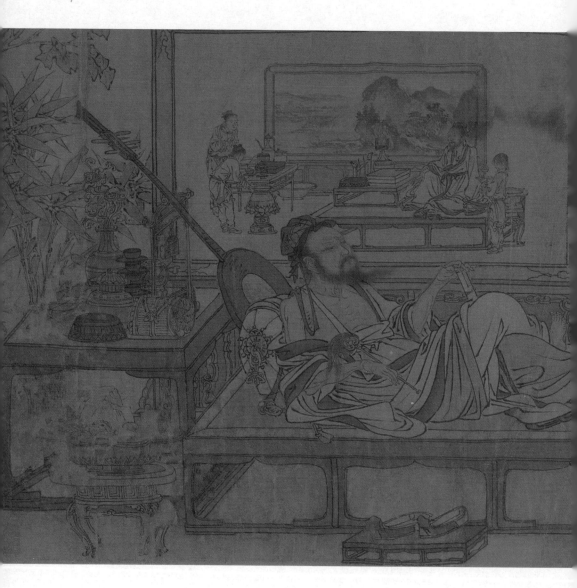

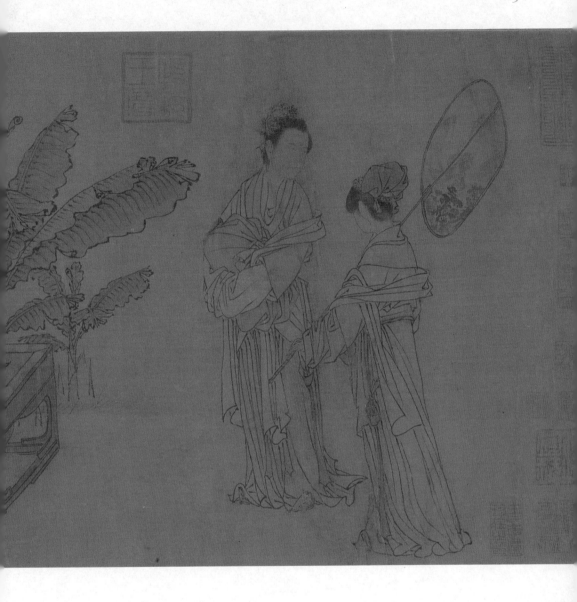

消夏图

元

刘贯道

绢本设色

纵 29.53 厘米，横 71.12 厘米

美国纳尔逊－阿特金斯艺术博物馆藏

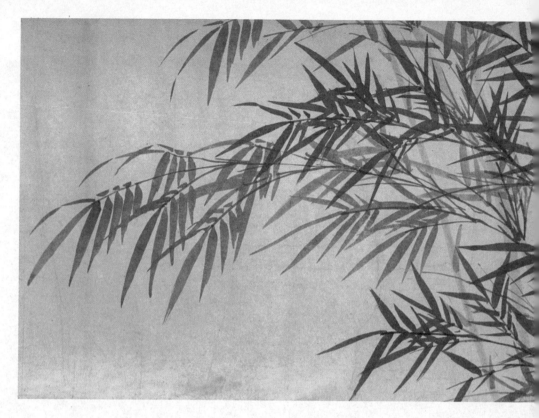

墨竹图

　　李衎（1245—1320）以擅长画竹闻名画史。竹子在中国传统文化中，被赋予了高洁的品德，象征君子的人格，受到历代文人画家的喜爱。据画史记载，李衎的竹子有墨笔和双钩设色两种面貌。现今系于李衎名下的作品，亦是两种面貌并存。除善画外，李衎还著有《竹谱》一书，是他画竹经验的总结，除了对不同品种的竹子状貌进行记录和区分外，还详细论述了描绘竹子不同情态的具体画法。

墨竹图（局部）

元

李衎

纸本水墨

纵 37.47 厘米，横 237.49 厘米

美国纳尔逊－阿特金斯艺术博物馆藏

　　此卷以墨法写丛竹，卷首部分仅截取竹叶最为繁茂的部分进行细致描绘，卷尾有山石和竹笋，墨色浓淡变化丰富。尽管现今学界多认为卷上李衎的题款为后人所加，然而包括赵孟頫、梁清标在内的多位元明清收藏家印鉴又显示，这至迟应当是元人的作品。值得一提的是，此卷曾在约明中期时遭到切割，其后半段除竹外，还描绘有兰、梧、石等同样寓意君子高洁品性的物象，名为《四清图》，今藏于故宫博物院。

　　1948 年，纳尔逊－阿特金斯艺术博物馆从卢芹斋手中购得此作。

《沈文合璧册》之
《杖藜远眺》《唐人诗意》

　　此手卷为六幅册页合裱而成，每幅尺幅近似，册页原名《沈文合璧册》。据文徵明题跋，此图册先由沈周为吴宽（1435—1504）作六幅，后吴宽命文徵明补画四幅，共十幅。今仅存六幅，其中五幅为沈周作品，一幅为文徵明作品，现选取沈周的《杖藜远眺》与文徵明的《唐人诗意》进行介绍。

　　沈周的《杖藜远眺》描绘一策杖文士，独自站立在云气笼罩的山崖上，眺望远山。山腰处林木葱茏，楼观隐现。册页左上角以行书写就绝句一首："白云如带束山腰，石磴飞空细路遥。独倚杖藜舒眺望，欲因鸣涧答吹箫。"可视为对画意的补充。

　　文徵明的《唐人诗意》，画幅左上角亦有行草写就的诗句"春潮带雨晚来急，野渡无人舟自横"，为唐代诗人韦应物诗作《滁

州西涧》中的句子。画面是诗意的视觉化呈现：在四分之三的画幅中，画家以淡淡的墨笔勾出翻滚的云气和水域，轻轻的墨色擦染暗示大雨正在落下，倾斜的方向则透露出风的存在。右下角坡岸上树木弯折的枝叶，强调了风雨的猛烈与急剧。一叶无人的小舟，漂荡在狂风骤雨中的水面。

诗意与画意的结合与呼应，是两件作品的共同特质，这也是文人画家所强调的诗书画一体、有别于职业画家之绘画的共性。

《杖藜远眺》左下角钤"听帆楼藏"印，《唐人诗意》左下角钤有"潘氏季彤珍藏"印，说明此册曾为晚清收藏家潘正炜（1791—1850）所有。民国时期流散海外，1946 年入藏纳尔逊 - 阿特金斯艺术博物馆。

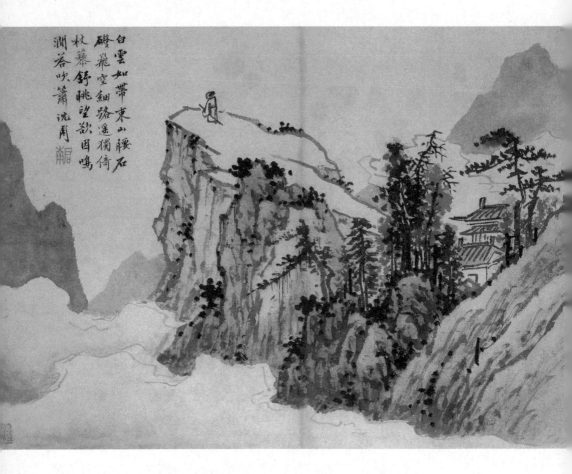

白雲如帶束山腰石
磴飛空細路遙獨倚
枝藜舒眺望欲因鳴
澗落吹簫　沈周

《沈文合璧册》之

《杖藜远眺》

明

沈周

纸本水墨

纵38.7厘米，横60.3厘米

美国纳尔逊－阿特金斯艺术博物馆藏

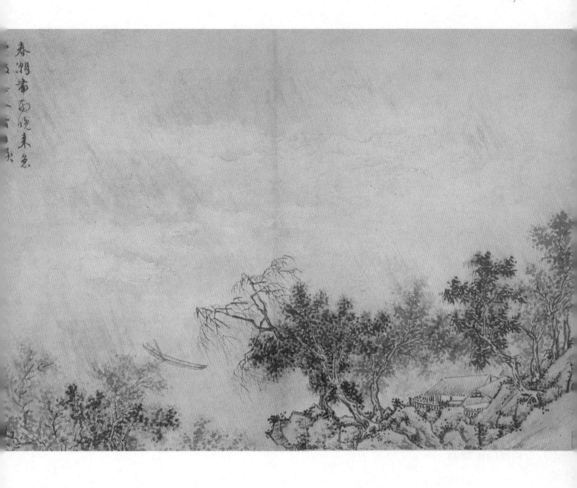

《沈文合璧册》之

《唐人诗意》

明

文徵明

纸本水墨

纵 38.7 厘米，横 60.2 厘米

美国纳尔逊－阿特金斯艺术博物馆藏

古柏图

　　古木与石头的组合，常见于中国古代绘画，是尤其为文人画家所喜爱的题材。对文人画理论做出重要贡献的苏轼，便有一幅《枯木怪石图》系于名下。不论是苏轼本人，还是他的好友黄庭坚，都有描写苏轼所作枯木、竹石等图的诗作流传下来。可知至晚从北宋始，此画题便已具有相当的影响力。

　　文徵明所绘此图，可看作对这一绘画传统的回应与再创造。如同他的前辈苏轼所做的那样，画面中的物象非常简单，仅仅描绘一块老瘦的怪石，旁边是一株低矮虬曲的古柏。石与树互相依傍、盘错，在具体的描绘上，画家又采用了相近的皴法，使之几不可分。可知画家有意忽略了石与木在外在质感上的差异，而强调了二者内在品质的相似性，试图将其处理为一个整体。苏轼有言，他笔下槎牙的木石乃是内心盘郁的外化。而根据彭年（1505—1566）的题跋，文氏此作作于 1550 年，此时的文徵明已是 80 岁的老人，这经历了岁月风霜的石块与古柏，是否也是文氏精神之写照呢？

　　画面末尾处有文徵明的题诗一首："雪厉霜凌岁月更，枝虬盖偃势峥嵘。老夫记得杜陵语，未露文章世已惊。"诗画皆包含了对受画人张凤翼（1527—1613）的赞誉与期许。时张凤翼卧病中，文氏寄赠此作，

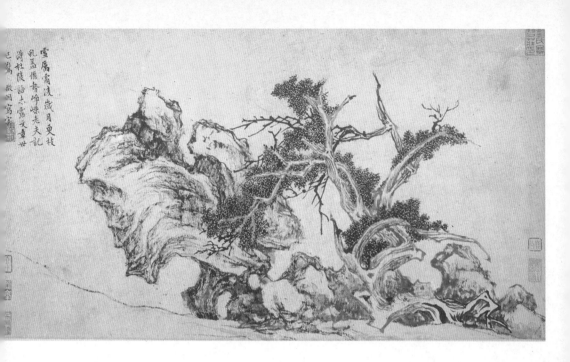

古柏图

明　1550年

文徵明

纸本水墨

纵26.04厘米，横48.9厘米

美国纳尔逊－阿特金斯艺术博物馆藏

以示慰藉。

　　卷后有王穀祥、周天球（1514—1595）、陆师道（约1510—约1573）、文彭（1498—1573）等多人题跋，反映了当时以文徵明为盟主的吴门文艺圈的交游情况。此作曾经苏州收藏家刘恕（1759—1816）、顾文彬（1811—1889）等人收藏，后流失海外，1946年，史克门从法国收藏家杜伯秋手中为纳尔逊－阿特金斯艺术博物馆购得此作。

荷花图

　　陈淳（1483—1544）是明中期以文徵明为首的吴门文艺圈中的一员，山水、花鸟兼善。陈淳早年师从文徵明，画风较为工致，尔后自出机杼，在写意花卉画上独树一帜，与徐渭（1521—1593）并称为"白阳青藤"（陈淳号"白阳山人"，徐渭号"青藤老人"）。在今天的美术史叙述中，陈淳被认为是写意花鸟画史上的关键人物，对后世花鸟画的发展影响深远，除影响到明末的徐渭与清初的八大山人（1626—约1705）、石涛等人的花鸟画创作外，其影响甚至达到近现代。近代的花鸟画大家如吴昌硕（1844—1927）、齐白石（1864—1957）等，都对陈淳评价很高。

　　从存世画作来看，陈淳多以常见的花卉草木为描绘对象，在题材、风格、图式的选择上，深受沈周花鸟画的影响，"一花半叶，淡墨欹毫，而疏斜历乱，偏其反而，咄咄逼真"（王穉登《吴郡丹青志》）。由于陈淳长年浸润于吴地的文人圈子，其画作具有鲜明的文人气息。此图便是以没骨画法，描绘荷花由初发到盛放直至枯萎的整个生长过程，设色清新淡雅，彰显了文人的欣赏趣味。引首处有王穉登（1535—1612）题"太液红妆"四字，卷后有陈淳的题跋。

荷花图（局部）

明

陈淳

纸本设色

纵 30.48 厘米，横 583.57 厘米

美国纳尔逊 - 阿特金斯艺术博物馆藏

　　此卷原为清宫旧藏。1931 年年初，由史克门直接从溥仪手中购得。根据史克门的回忆，当时他陪同老师华尔纳去拜访在天津避难的溥仪，他们一共购买了数幅画作，《荷花图》便是其中一幅。

浔阳送别图

　　仇英的摹古功力及在绘画方面的造诣，一方面源于自身的勤奋，另一方面则与收藏家项元汴、周凤来（生卒年不详）、陈官（生卒年不详）等人的交往密不可分。他长年馆饩于收藏家家中，得以观看并临摹大量名作，项元汴之孙项声表（生卒年不详）称他"所览宋元名画千有余矣，又得性天之授，餐霞吸露，无烟火气习"（吴升《大观录》）。

　　此作以极具古意的青绿设色为之，富有装饰感。无论是在描绘云水、山石，还是描绘建筑、人物时，画家都不追求用笔的变化，而是着意寻求一种古拙的美感。这样的风格，可从元代画家钱选（约1239—约1300）的画作中觅得踪迹。

　　"浔阳送别"取自唐代诗人白居易《琵琶行》诗意，文徵明、唐寅、陆治等与仇英同代的吴门画家，都曾以此题材入画。此卷起首处，一位文士骑马穿山而出，画幅中段，江岸边一位文士下马作揖别状，靠岸的客船中有一位文士在聆听女子弹奏琵琶，而后江水连绵至卷尾。画面从右向左发展，带有明显的叙事性。尽管以人物点明画意，然而通幅观之，更引人注意的，还是对于江岸山川的摹写。故宫博物院所藏仇英《人物故事图册》中，其中一开亦描绘《琵琶行》诗意，然限于尺幅，仅截取了下马与船中聆奏的典型情节。对比两图可以发现，无论是客船的位置，

　　还是人物姿态，都颇为一致。

　　　　该作于 1946 年，由史克门从杜伯秋手中购得，入藏纳尔逊 – 阿特
金斯艺术博物馆。

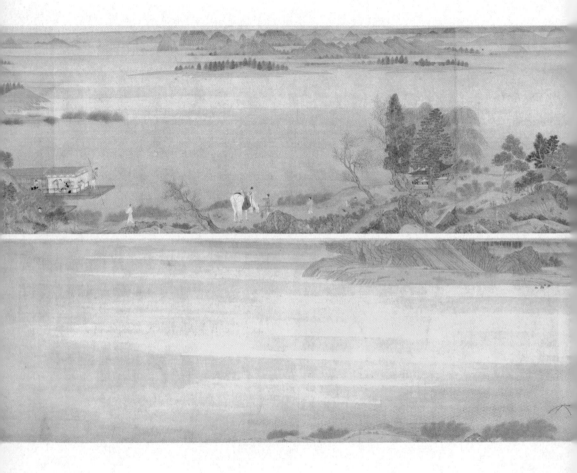

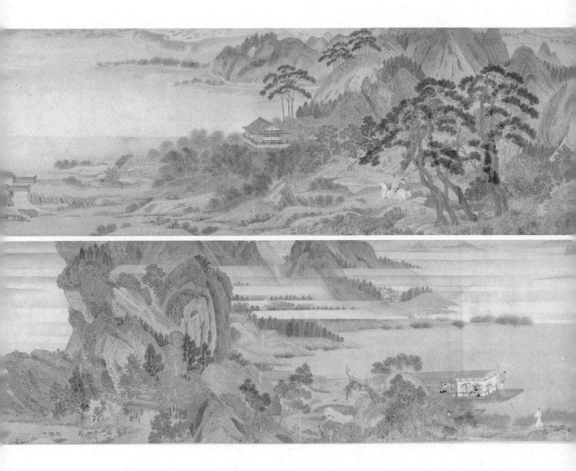

浔阳送别图

明

仇英

纸本设色

纵 33.66 厘米，横 399.73 厘米

美国纳尔逊 – 阿特金斯艺术博物馆藏

180

玉田图

陆治是 16 世纪活跃在吴门画坛的为数众多的画家之一，王世贞言其"游于祝、文二先生门"（《陆叔平先生传》），据此，人们通常认为陆治绘画师从文徵明，书法学自祝允明。陆治技法全面，山水、花鸟兼善。从传世的山水画作品来看，其绘画有来自院体和青绿山水的影响，更因融合了文人的趣味，能自出机杼，颇有动人之处。

《玉田图》是陆治中年时期的作品，其时画家已摆脱了早年对文徵明画风的紧随，形成了具有个人特色的画风。"玉田"是受画人的别号，故《玉田图》是吴门绘画所独有的绘画类型——"别号图"，画作中描绘的山水风物，可视为受画人精神品质的象征。陆治熟悉"别号图"的制作传统，曾不止一次地为人制作过此类绘画。

《玉田图》以截取式构图，描绘奇险的山中景致。卷首两位高士，一站一坐，扑面而来的山体与高士所处的山崖，形成了一个环形结构，似乎暗示了前方为一山洞，而山体上倒垂的树木，更加凸显了险怪感。这样的结构也见于陆治其他画作，如台北"故宫博物院"所藏的《仙山玉洞图》。画卷结尾处亦有类似呈现：两处楼阁半掩于两侧高耸、呈环形的山体后，一条小径暗示出楼阁所在处是一开阔、平坦的谷地。画面整体充盈，虽细碎却不予人零乱之感。淡淡的青绿设色与天真的人物造

型，加上柔和的笔致，使得画面充满古朴感，反映了 16 世纪中后期吴
门绘画的发展面貌。

　　1950 年，纳尔逊－阿特金斯艺术博物馆从法国收藏家杜伯秋处购
得此作。

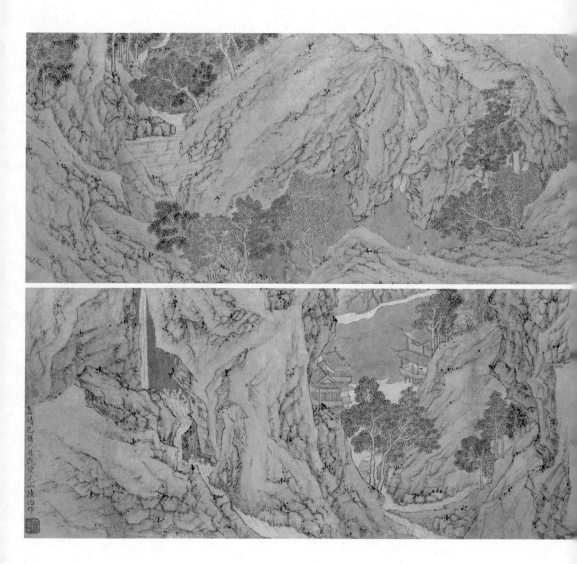

玉田图

明　1549 年

陆治

纸本设色

纵 24.13 厘米，横 136.05 厘米

美国纳尔逊 – 阿特金斯艺术博物馆藏

五像观音图

　　观音信仰约在魏晋时期从印度传入中国，由于契合时人之精神需求，一经传入便迅速流传开来，至今依旧信众广布。之所以被称为"观音"，是因为据说世间遇难众生，只要专心称念观音名号，观音便会及时观其音声，前来相救。

　　图绘观音的传统由来已久。《法华经·普门品》称观音有三十三种变相，画史上亦有画家据此绘三十三观音图，然而实际上，观音各相之间差异并不大，图像与名称也并不存在完全一一对应的关系。以这幅图为例，从右向左，较易辨认的是第二位，手持一竹篮，篮中有鱼，即"鱼篮观音"；第三位一袭白袍，除头冠外别无装饰，或许是"白衣观音"；最后一位，端坐于岩洞中，呈静思入定状，可能是"岩户观音"。画家似乎并未遵照任何特定的图像程式。

　　丁云鹏（1547—1628）以善画人物、佛像闻名画史。此作以细腻的笔法描绘了五种变相的观音，设色以朱、白为主，辅以金色，显得格外

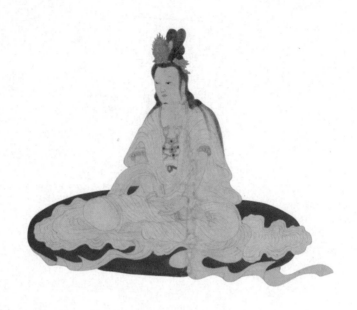

典雅，画面右上角有同代人董其昌的题跋，加之作品本身的高水准，应为丁氏真迹无疑。据董其昌在题识中称画家当时"年三十余"推测，此作绘于 1579 年前后。

此卷原为清宫旧藏，后因溥仪赏赐而流散到宫外，1950 年，纳尔逊 - 阿特金斯艺术博物馆从卢芹斋手中购得此作。

五像观音图

明

丁云鹏

纸本设色

纵 28.58 厘米，横 134.62 厘米

美国纳尔逊 - 阿特金斯艺术博物馆藏

伍

珍品

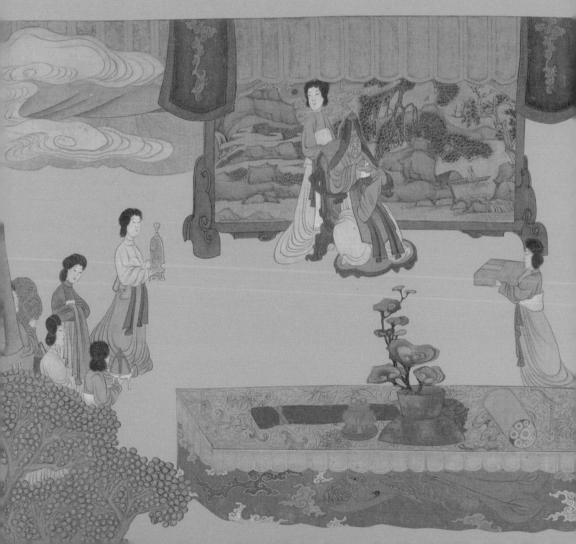

克利夫兰艺术博物馆

收藏 中国古代绘画珍品

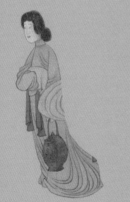

建于 1913 年、于 1916 年开馆的克利夫兰艺术博物馆，位于美国俄亥俄州东北部的克利夫兰市。与纳尔逊－阿特金斯艺术博物馆的营建过程相似，数位本地工业家出于对发展城市文化事业的支持捐款捐地，克利夫兰艺术博物馆得以建立并维持后续运转。百年间，克利夫兰艺术博物馆不管是建筑规模还是艺术品收藏，都在不断扩展和充实。

在今天，克利夫兰艺术博物馆以丰富、优质的中国古代绘画收藏闻名于世，然而在 20 世纪 50 年代，该馆收藏的中国古代绘画尚未成规模，更遑论成体系。为克利夫兰艺术博物馆的中国绘画收藏事业带来转机的，是 1952 年就任该馆东方部主任、后升任馆长的李雪曼（Sherman E. Lee, 1918—2008）。

李雪曼早年曾在底特律艺术博物馆工作，后在"二战"期间参军，在日本进行东亚历史遗迹与文物的调查和保护工作。日本历来注重中国绘画的收藏，这项经历使李雪曼接触到中国绘画并建立起对中国绘画的认识，同时也结识了不少收藏家与画商。

1948 年，李雪曼回到美国，1952 年任职于克利夫兰艺术博物馆，1958 年升任馆长。任职期间，李雪曼大力发展亚洲艺术品的收藏。在中国古代绘画的收藏上，得益于丰厚的资金支持，凭借着与古董商、收藏家的良好私交，李雪曼先后为克利夫兰艺术博物馆购入了如《溪山无尽图》《摹周文矩宫中图》《溪山兰若图》《草亭诗意图》等宋元巨迹。李雪曼知人善任，邀请曾受业于陈寅恪（1890—1969）的何惠鉴（Wai-kam Ho, 1924—2004）担任中国部主任，两人在收藏、展览、研究等方面通力合作，推进并引领了美国的中国古代绘画展览与学术研究。

　　1980 年，在史克门与李雪曼的主导下，纳尔逊 – 阿特金斯艺术博物馆和克利夫兰艺术博物馆这两个中国古代绘画收藏的重镇，拿出各自的馆藏精品，共同举办了"八代遗珍"大展，并出版同名图录。图录的撰写工作由何惠鉴、李雪曼、史克门、武丽生（Marc F.Wilson）等人共同承担。这本图录，对收入其中的作品进行详细的考证与研究，并将作品置入中国画史发展的线索中进行观察，至今仍被视为展览与研究海外中国绘画收藏的典范。

　　李雪曼时代的克利夫兰艺术博物馆，在中国绘画的收藏和展示上所依托的深厚学术积淀及对研究人才的重视，正是克利夫兰艺术博物馆的中国绘画收藏能够在世界范围内产生影响力的关键所在。难怪李雪曼于1958 年担任馆长一事，会被克利夫兰艺术博物馆视为馆史上的里程碑事件之一。

　　2016 年，克利夫兰艺术博物馆集合百余件馆藏中国古代绘画，出版了一部名为《无声诗》（*Silent Poetry*）的大型图录，并推出同名展览，反映了百岁之龄的克利夫兰艺术博物馆，未来在中国古代绘画的收藏、展示、研究、出版等领域持续耕耘的愿望与决心。

五十三

溪山兰若图

此作未见作者款印，据画心右上方钤盖的"尚书省印"官印，可知其绘制年代的下限当在宋代。《溪山兰若图》的定名，及作者为五代南唐画僧巨然的说法，始自清代收藏家、此作曾经的拥有者安岐。安岐根据《宣和画谱》著录内府所藏巨然画有"溪山兰若图六"的说法，结合画面内容与"尚书省印"上方的"巨五"两小字，认定此图乃是以"溪山兰若"为主题的六扇屏风画中的第五件。

在近两米高的画幅上，画家以中轴式的构图描绘出高耸巍峨的山峰，中下部绘有层峦、丛树与坡岸、溪流，树丛掩映间楼阁隐现，坡岸边数间茅舍，与《宣和画谱》所载"巨然山水，于峰峦岭窦之外，下至林麓之间，犹作卵石松柏、疏筱蔓草之类，相与映发，而幽溪细路，屈曲萦带，竹篱茅舍，断桥危栈，真若山间景趣也"颇为对应。相似的构图及画面元素，虽亦见于范宽的《溪山行旅图》（台北"故宫博物院"藏）及传为李成的《晴峦萧寺图》等传世北宋画作，但有别于范宽、李成等北方大师笔墨硬挺、气势雄强的风格，此作在用笔上显得秀润柔弱，具有南方趣味。据沈括（1031—1095）《梦溪笔谈》所载，巨然画师董源，后世多以"董巨"并称。这种被米芾总结为"平淡天真"的山水画风格，对后世文人山水画的发展影响深远。

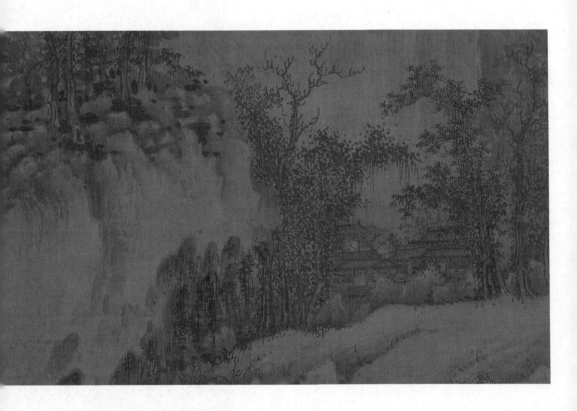

南唐灭亡后，巨然来到北宋都城汴京（今河南开封），他在世时便以善画山水闻名，其作品受到北宋文人的追捧，但在欧阳修（1007—1072）生活的北宋中期，巨然的画作真迹即已非常少见："近时名画，李成、巨然山水……巨然之笔，惟学士院玉堂北壁独存，人间不复见也。"（《归田录》）由此看来，安岐关于此作之说法的可信度是要大打折扣的。尽管缺乏足够的证据证明此作确为巨然所作，但今日学界普遍认为，将此作定为五代末或北宋初年巨然传派的作品应无疑义。

除"尚书省印"官印外，画面上还钤盖有"司印"半印，可知其曾入明代内府。后为吴廷（生卒年不详）、梁清标、耿昭忠等明清收藏家所有，继而入藏清代内府。20世纪初流散海外，于1959年入藏美国克利夫兰艺术博物馆。

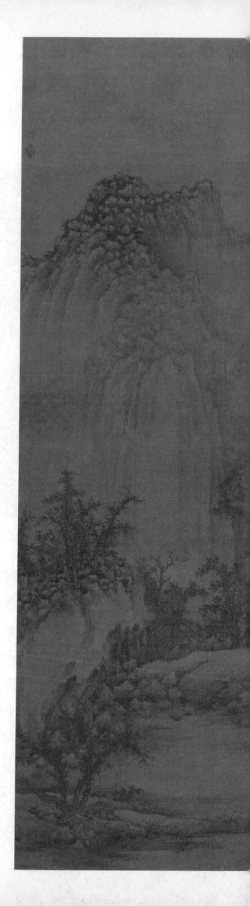

溪山兰若图

北宋

（传）巨然

绢本水墨

纵184.5厘米，横56.1厘米

美国克利夫兰艺术博物馆藏

溪山无尽图

此佚名画卷，被认为是存世为数不多的北宋时期（一说北宋晚期至金代）山水真迹。据卷后多位金代人的题跋，可知此作在金代时已不知作者究竟为何人，从山石皴法与树木画法等来看，画家深受郭熙画风的影响。

第二位题跋者李惠（生卒年不详）在书写于金泰和五年（1205）的题诗中称此图为"千里江山图"。此作在长度上，虽无法与宋徽宗时期的青绿山水长卷《千里江山图》（故宫博物院藏）近 12 米的画幅相提并论，但在画面的位置经营与物象组合上，颇有相近之处。两作皆描绘连绵的山峰，山势之起伏极具节奏感，且有主次之别，其间穿插溪流、山路、桥梁、亭阁、屋舍、行旅、关隘、舟楫等元素，种种细节，比例适度，尽其精微。随着画卷缓缓展开，观画者有卧游之感，与郭熙所说的山水画之"可行、可望、可游、可居"相契合。这也是存世的北宋山水长卷的共同特点，亦见于《夏山图》《江山楼观图》（日本大阪市立美术馆藏）等作。与《千里江山图》的青绿重彩不同，此作纯用水墨，仅局部辅以淡设色。

元至顺三年（1332），康里巎巎（1295—1345）在题跋中称此作为"溪山图"，已初见今日定名之端倪。《溪山无尽图》的定名，始自清

内府，后一直延续至今。除多位金人、元人题跋外，卷后还有明代洪武初年杨懋（生卒年不详）及明末清初王铎（1592—1652）题跋，并梁清标的多枚收藏印鉴，后入清内府，可谓流传有序。清末民初散佚出宫，曾经叶恭绰（1881—1968）、张大千等人鉴藏，后为德裔犹太收藏家兼古董商侯时塔购入。1953年，在刚刚出任克利夫兰艺术博物馆东方部主任仅一年的李雪曼的主持下，克利夫兰艺术博物馆从侯时塔手中购得此作，并入藏该馆。这项收购，开启了克利夫兰艺术博物馆收藏中国绘画的新篇章，对该馆而言具有里程碑式的意义。

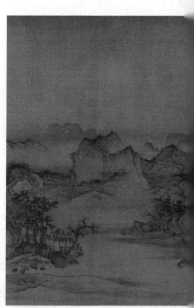

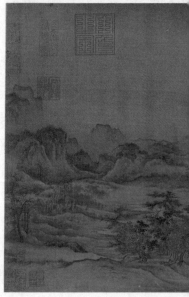

溪山无尽图

北宋

佚名

绢本设色

纵35.1厘米，横213厘米

美国克利夫兰艺术博物馆藏

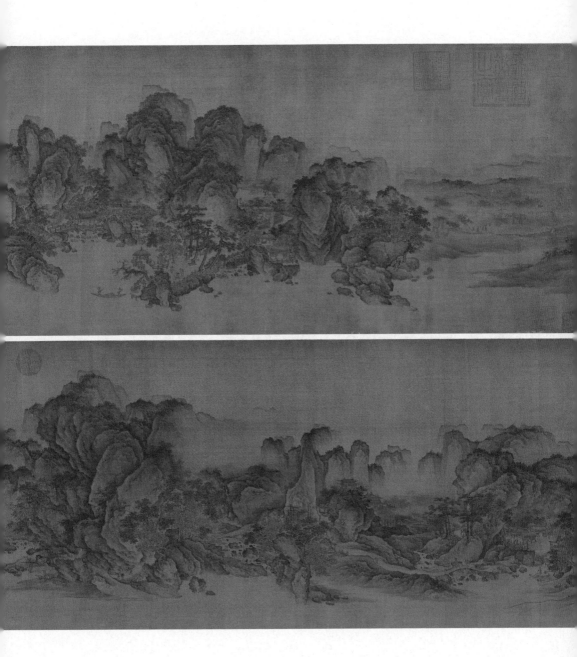

摹周文矩宫中图

　　此图是一件描绘宫廷仕女群像的长卷绘画中被割裂的一部分。原为一卷的绘画，在流散海外时，被割裂为四段，除现藏于克利夫兰艺术博物馆的这段外，其余三段现分藏于美国哈佛艺术博物馆、哈佛大学意大利文艺复兴研究中心和大都会艺术博物馆。

　　完整的长卷曾经明中期都穆（1458—1525）《寓意编》、晚明汪珂玉（1587—？）《珊瑚网》等著录，被定名为《宋人摹周文矩宫中图》，又名《唐宫春晓图》。据著录，卷后有澹岩居士张澂（？—1143）作于绍兴十年（1140）的题跋。此图卷后的题跋内容，与著录文字相合。张澂在题跋中详细介绍了绘画主题与内容、画家与艺术特色、画作流传等情况，今日学界对于此图及画家周文矩的认识，深受其影响，故摘录于下：

　　　　周文矩《宫中图》。妇人小儿其数八十，一男子写神，
　　而妆具、乐器、盆盂、扇椅席、鹦鹉、犬蝶不与。文矩，
　　句容人，为江南翰林待诏。作士女体近周昉，而加纤丽。
　　尝为后主画《南庄图》，号一时绝笔。它日上之朝廷，诏
　　籍之秘阁。《宫中图》云是真迹，藏前太府卿朱载家。或

摹以见馈。妇人高髻，自唐以来如此。此卷丰肌长襦裙，

周昉法也……

张澂是北宋著名画家李公麟的外甥，受其舅影响，张澂本人亦喜好并精于书画鉴藏，画史知识丰富，故今日学界多从其说，认为此卷乃是周文矩《宫中图》的宋代摹本。画面以白描法绘唐装仕女，仅局部略施淡彩。仕女们或奏乐，或与婴孩互动，情节、姿态各异。除器具外，未对人物活动的背景作更多交代，仅以人物间的顾盼呼应，传递出空间感及相应的画面节奏，延续了早期人物画的特色。此图及相关主题的绘画，对后世如《汉宫春晓图》一类的宫廷仕女画发展影响深远。

完整的《摹周文矩宫中图》长卷在明清两代多见于著录。此卷约在20世纪初期被割裂，具体细节有待考证。此图在20世纪初期为卢芹斋所有，后入藏美国宾夕法尼亚大学博物馆，1976年，被转售予克利夫兰艺术博物馆，并入藏该馆。

摹周文矩宫中图

南宋

佚名

绢本设色

纵28.5厘米，横168.6厘米

美国克利夫兰艺术博物馆藏

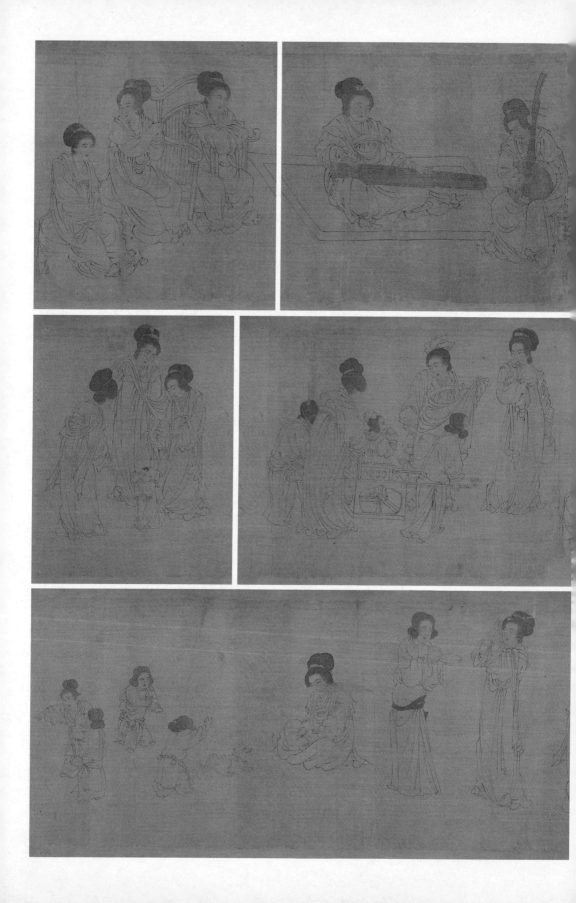

草亭诗意图

根据画面后的诗跋与署款，可知此图是至正七年（1347）冬日吴镇为元泽（生卒年不详）所作。画面物象简洁，绘山林间一座草亭，两文士于亭中对坐交谈，亭外二仆侍立。除作图外，吴镇还赋诗一首，诗作既是对画面的补充，也是对画意的阐发。诗画一体，正是文人画最为突出的特色。诗云：

依村构草亭，端方意匠宏。林深禽鸟乐，尘远竹松清。
泉石俱延赏，琴书悦性情。何当谢凡近，任适慰平生。

如同单纯的画面一样，诗作既不带有叙事性，也并未阐发什么宏大的主题，仅仅分享了一种隐居生活的乐趣，传递出一种平淡、闲适的心境。吴镇本人便是一位隐士，想必受画人元泽与其身份、境况相似，故能够通过诗画体察并欣赏这种趣味。

大约是这种仅为知己者语、不为外人道的气质，导致吴镇在世时画名不彰。传说他与盛懋（生卒年不详）比邻而居，前来求盛懋画者众，与吴镇的门庭冷落形成鲜明对比。此说并不可信，却生动地反映了在吴镇生活的年代，其所秉持的平淡画风受众之寥落。这种情况由于明中期

吴门绘画的崛起发生巨大变化。吴门文人画的代表画家对吴镇推崇备至。此卷后便有沈周诗跋云：

> 我爱梅花翁，巨老传心印。修此水墨缘，种种得苍润。
>
> 树石堕笔锋，造化不能吝。而今樵林下，我愿执扫汛。
>
> ——后学沈周

沈周认为吴镇得巨然真传，自称"后学"，一心追随之。沈周中晚年的苍润笔墨，得益于对吴镇笔墨的学习颇多。自沈周之后，文人画风日渐声势浩大。吴镇在后世被追认为"元四家"之一，成为元代文人画的代表人物。

除沈周诗跋外，卷前引首处有李东阳（1447—1516）篆书"草亭诗意"四大字。该作先后经张丑、李肇亨（1600—1662）、梁清标、王懿荣（1845—1900）、陈仁涛（1906—1968）、蒋谔士（1913—1972）等人收藏，1963年，被蒋谔士售予克利夫兰艺术博物馆，并入藏该馆。

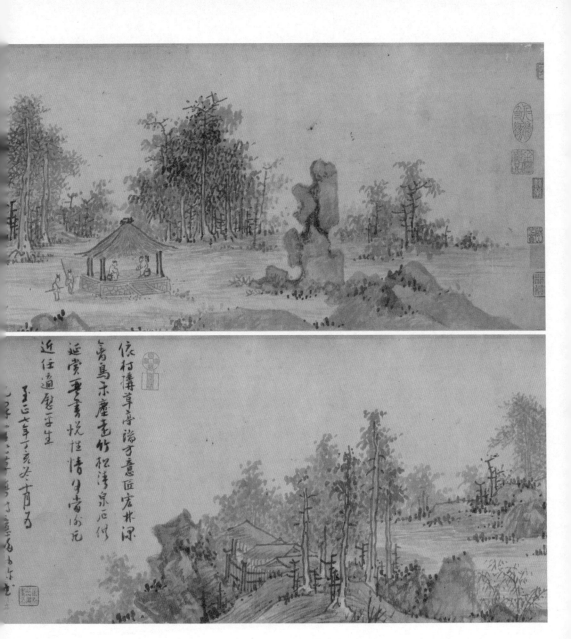

草亭诗意图

元　1347 年

吴镇

纸本水墨

纵 23.8 厘米，横 99.4 厘米

美国克利夫兰艺术博物馆藏

筠石乔柯图

据画面右上方的倪瓒题诗及署款，可知此作之绘制始末。某年的四月十七日，这是一个风雨交加的日子，倪瓒在名为"晚节轩"的书斋中研习绘画，一位名叫茂异的友人携酒肴前来拜访。诗、酒及友人的陪伴，慰藉了倪瓒雨中孤寂的心绪。为了纪念这一刻，也为了回报友人的情谊，倪瓒绘制此图并赋诗一首赠之：

萧萧风雨麦秋寒，把笔临摹强自宽。尚赖吾君相慰藉，松肪笋脯劝加餐。

四月十七日风雨中，茂异携酒肴相饷于晚节轩中，因为写《筠石乔柯》并题绝句。

——云林子瓒

从中可窥见文人画创作的特色：强调作画时的无功利性与无目的性，在画面主题的选择上，既不表现任何故事情节，更不具有劝诫意味，而这往往是职业绘画与宫廷绘画所着重表现的内容。此种诗书画一体、以笔墨落实在纸绢上的作品，是文人交往活动中传情达意的重要载体，也是其风雅生活的一部分。

神知白道人造

雲林道士倪元鎮老去
材名育愁人見畫題詩
塵却住怳翹菇月娘精

蕭蕭風雨麥秋寒把筆臨摹強自寬尚
賴吾君相慰藉松肪筍脯勤加餐四
月十七日風雨中　茂異攜酒飲相陶
於晚節斬中因為寫居石喬柯并題
絶白雲林子瓚

如同倪瓚其他传世真迹一样，此图物象及用笔皆非常单纯。画面中生长在坡石边的树木与竹枝，以倪瓚标志性的干笔淡墨皴写而出，笔墨松秀枯淡，与其题诗所用的书法性用笔相契合，生动地体现了元代画坛领袖赵孟頫的"书画同源"思想，也反映出倪瓚本人"逸笔草草，不求形似，聊以自娱"的绘画思想。

元代及以前的文人画带有极强的精英文化和圈子文化属性，若非文人精英圈中的一分子，较难体会和欣赏文人画所蕴含的趣味，但倪瓚在世时便声名远播、一作难求，后世江南人家更以家中有无倪瓚绘画区分雅俗。

此作上还有袁华（1316—?）、陆平（1438—1521）、赵俞（约1636—1713）等元、明、清人士题诗，并梁清标、顾文彬等收藏家的鉴藏印。画心右上方有顾文彬书写的题签："倪云林《筠石乔柯》。过云楼主人鉴藏。"可约略推知其在明清时的流转情况。近代时此作归王季迁所有，被其携至美国，并于1978年售予克利夫兰艺术博物馆。

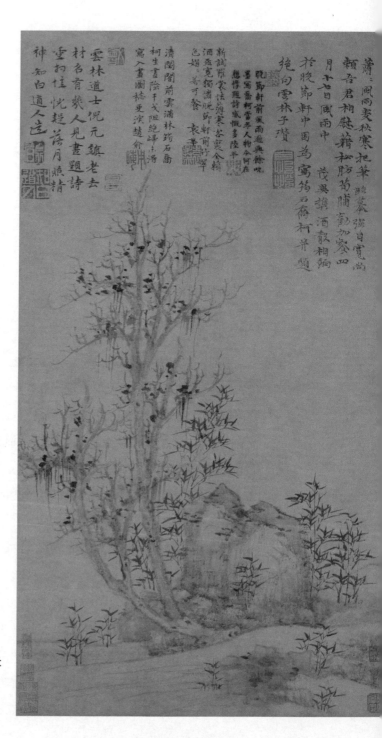

筠石乔柯图

元

倪瓒

纸本水墨

纵 67.3 厘米，横 36.8 厘米

美国克利夫兰艺术博物馆藏

有余闲图

　　这是一件书画合璧的作品，引首处有篆书题写的大字"有余闲"，画名便由此而来。引首后是姚廷美（生卒年不详）绘制的画作并题诗、署款。画心后的拖尾上，计有包括杨维桢在内的22位元人题跋。此作总长7米有余，画心仅84厘米。尽管今日这件作品被归为绘画范畴，但若从作品整体及制作语境来看，绘画只是这件作品的一个组成部分，充当着类似于引首"有余闲"三字一样的提示功能，为的是引出其后诸人围绕这一主题的诗文、书法创作。类似的作品在元末明初当为数不少，今藏故宫博物院的吴致中（生卒年不详）《闲止斋图》即是一例。该作不但主题与《有余闲图》相似，画面及形制亦与之相仿佛。《闲止斋图》全卷长达数米，画心仅31.9厘米。

　　《有余闲图》画面内容十分单纯，绘江边为坡石、树木、溪流所环绕的数间茅舍，一位文人倚坐于山石边，膝上虽放置书本，头却偏向一侧，似是在静听流水声。整体传达出幽静、闲适的氛围。画作及诗作皆是为一位杜姓、家居松江的老者所作，围绕"有余闲"这一主题，诸人以诗画的形式，唱和并赞誉受画人的生活方式及其品格。这很可能是一次书画雅集的产物。这类描绘隐居主题的书画合璧作品在元末明初的流行，与战乱纷扰的时代背景形成鲜明对比，或许反映出个体在动荡不安

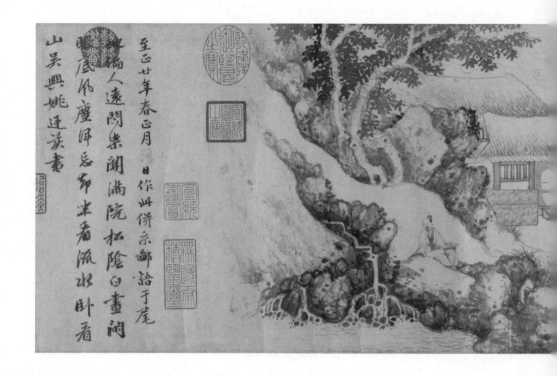

中向内心世界寻求平静的渴望。

　　作者姚廷美，早年师法李郭派，这是为元代宫廷及北方权贵所欣赏的绘画风格，其后约是受到文人趣味的影响，转向董巨一脉。此作在树木、山石的塑造上，能够鲜明地看出蟹爪枝、卷云皴等李郭派的标志性笔法，却以干笔渴墨出之，并显示出对书法用笔的追求。生动反映了元末画坛的画风转型。

　　此作曾经明末安徽画商吴其贞（1607—?）《书画记》著录，后归清初收藏家梁清标所有。由江南辗转北地后，此作继入藏清内府，并经《石渠宝笈》著录。清末时由溥仪携出宫，后几经转手，被卢芹斋带去美国，后归古董商弗兰克·卡罗（Frank Caro，1904—1980）所有。1954年，被售予克利夫兰艺术博物馆并入藏该馆。

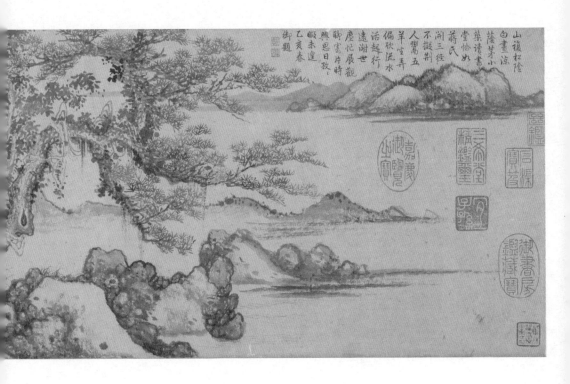

至正廿年春正月　日作此并系鄙語于尾

偏人遠問柴關滿院松陰白晝閒

眠底絕塵俚忘印半看流水卧看

山吳興姚廷美書

有余闲图

元　1360 年

姚廷美

纸本水墨

纵 23.1 厘米，横 84 厘米

美国克利夫兰艺术博物馆藏

九歌图

根据画心尾部褚奐（生卒年不详）的题跋，可知这件书画合璧的《九歌图》作品由两位作者共同完成：

> 右离骚九歌图，宋龙眠居士李公本，淮南张渥叔厚所画，妙绝当世，□□□□□家藏。请予书其辞，因识于左云。至正廿一年辛丑三月旦，河南褚奐记。

张渥（生卒年不详）依据李公麟《九歌图》原本绘制图像在先，褚奐应这件作品的收藏者之请，以隶书题写文本在后。褚奐生平事迹待考，张渥则以善绘道释人物，在元代画史中占有一席之地。张渥还是顾瑛（1310—1369）"玉山雅集"这一元末著名文人交游群体中的一员，同时代的诗人杨维桢，书法家柯九思，画家黄公望（1269—1354）、倪瓒、王蒙（？—1385）等都曾参与其间。

从张渥传世的《竹西草堂图》（辽宁省博物馆藏）来看，他技法全面，亦能作山水树石，不过成就最高的还是如《九歌图》这类白描人物画，顾瑛称他："时用李龙眠法作白描，前无古人，虽达显人不能以力致之。"（《草堂雅集》）顾瑛将张渥塑造为作品不易得、藐视权贵的

文人画家形象，但综合张渥的经历及作品类型来看，他是以画艺为生的职业画家的可能性更大。

"九歌图"是宋元时期的流行画题，以屈原所作《九歌》为主题。李公麟绘制的《九歌图》对后世影响很大，惜原作已佚。张渥此图，依照文本次序，先后描绘东皇太一、云中君、湘君、湘夫人、大司命、少司命、东君、河伯、山鬼、国殇、礼魂等神灵形象，将充满想象力的语言做了成功的视觉化呈现，或如褚奂所言，继承了李公麟《九歌图》的图式传统。

除此卷外，上海博物馆和吉林省博物院还分别收藏有至正六年（1346）张渥与吴睿（1298—1355）合作的《九歌图》并诗，三卷所用图式相类，可知张渥曾反复绘制这一画题。据卷后清代收藏家陆时化（1714—1779）的题跋，可知此卷原为沈德潜（1673—1769）所有，后转归陆氏。经陆时化《吴越所见书画录》著录。拖尾处还有近现代叶恭绰、吴湖帆、徐邦达、郎静山（1892—1995）等多人的观款。后为王季迁携至美国，于1959年售予克利夫兰艺术博物馆。

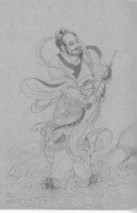

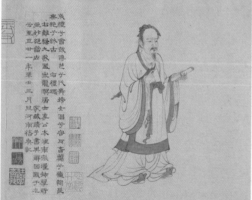

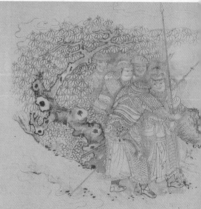

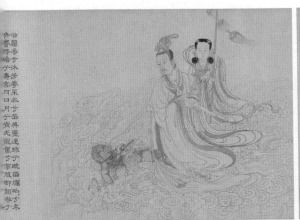
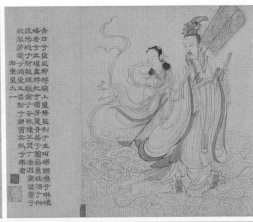
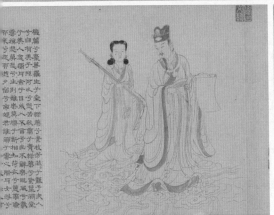
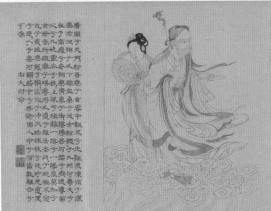
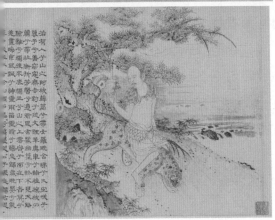

九歌图

元　1361年

张渥

纸本水墨

纵28厘米，横438.2厘米

美国克利夫兰艺术博物馆藏

罗浮山樵图

　　据画面左上方的落款"至正二十六年正月望后，庐山陈汝言为思齐断事写罗浮山樵图"，可知此作为陈汝言（1331—1371）所作。陈汝言为元末明初人，祖籍江西，后随父移居苏州。他与兄长陈汝秩（1329—1385）皆能诗善画，时人常并称之。据姜绍书（生卒年不详）《无声诗史》记载，陈汝言与"元四家"之一王蒙交好，曾与王蒙探讨画艺，王蒙以《岱宗密雪图》相赠。

　　此《罗浮山樵图》，延续了北宋时代山水画的图式，笔墨却体现出元代文人画的特色：干笔皴擦，追求书法性用笔，另可见对王蒙笔法的吸收。罗浮山位于岭南，东汉时道教重要人物葛洪（约281—约341）曾移居此山修道，陈汝言这幅图的主题应源于此。相关画作在元末的苏州地区非常流行，王蒙的《葛稚川移居图》（故宫博物院藏）是其中具有代表性的作品。

　　受画人思齐断事，或为陈汝言的同僚俞思齐（生卒年不详）。陈、俞二人，同在元末时占据苏州的张士诚（1321—1367）政权中担任官职。陈氏绘制此图的1366年，张士诚的对手朱元璋（1328—1398），也即后来大明王朝的缔造者，已剿灭陈友谅（1320—1363）势力，开始集中力量进攻张士诚，并于次年攻下张士诚居住的平江府城（今江苏苏州）。

此时张士诚政权已处在风雨飘摇的状态，然而在张士诚政权的庇护下，如陈汝言、王蒙这类江南文人的诗画作品中，却丝毫感受不到这种危机感。为重山峻岭所包裹环绕，于其间生活着的樵夫、渔人等隐居者，岁月平稳而宁静，这或许曲折反映了画家内心的企盼。然而现实容不得丝毫幻想，在张士诚政权被消灭后，曾在张士诚幕府任职的文士，先后被杀，陈汝言亦未能逃此劫难。陈汝言、王蒙等人的绘画实践，为后世苏州地区的画家所继承，对明中期吴门绘画的兴盛起到了先导的作用。

据画面收藏印鉴及边跋，可知其曾为清代王时敏、龚翔麟（1658—1733）、严绳孙（1623—1702），近代张珩、谭敬等人鉴藏。由芦芹斋携往美国，后被古董商弗兰克·卡罗售予 A. 迪安·佩里（A. Dean Perry）夫妇。1964 年，A. 迪安·佩里夫妇将此作捐赠给克利夫兰艺术博物馆。

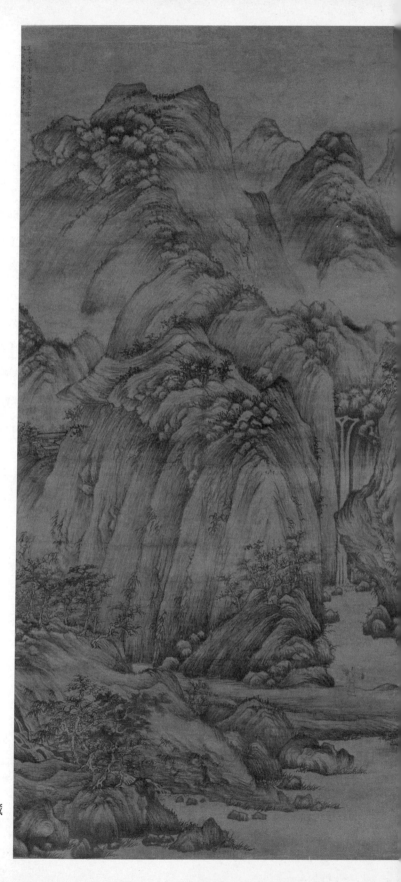

罗浮山樵图

元　1366 年

陈汝言

绢本水墨

纵 107 厘米，横 54 厘米

美国克利夫兰艺术博物馆藏

秋林书舍图

据画心右上方题诗及"公义求写秋林书舍，复征题，遂赋此。王绂"的落款，可知这件诗画作品为明初画家王绂（1362—1416）所作。

王绂是无锡人，在世时即以善画闻名。他一生数度进京，晚年更供职于宫廷，任中书舍人等职。尽管绘制过带有浓重政治色彩、为迁都做舆论宣传准备意味的《燕京八景图》（中国国家博物馆藏），但绘画并非王绂的本职工作。从存世作品来看，除应友人之请外，他为北京同僚，尤其是上司翰林学士们作画颇多。永乐时期的名臣如胡俨（1360—1443）、解缙（1369—1415）、杨士奇（1365—1444）等，都曾欣赏并题跋过其画作。尽管王绂的画艺受到了高级文官们的青睐，在当时也产生了一定的影响，但随着他与弟子陈宗渊（生卒年不详）的离世，继承元末文人画一脉的山水，未能在两京地区继续发展，更丝毫不曾撼动为皇室贵族所欣赏的院体浙派山水的压倒性优势。反倒是王绂的墨竹画，备受喜爱与关注，王绂还曾为宫廷画家边景昭（生卒年不详）所画仙鹤，即今藏于故宫博物院的《竹鹤双清图》补绘竹石背景。

此作延续的是元末江南地区流行的文人山水画风，尤其可见倪瓒的深刻影响。"一水两岸"式构图，与岸边萧疏的树木、茅舍，这些典型的倪瓒绘画元素，都被继承并保留在这幅画作之中。屋中绘一人在读书，

当为受画人之写照。尽管受画人公义究竟是谁有待考证，但从画面上韩奕（1334—1406）、钱骥（生卒年不详）等人题诗中"闲居读书者，不为要求官""十年勤苦何须论，一日声名达帝乡"的表述，约略可推知其应是一位正在准备科举考试以求取功名的士子。这类读书图，是元末明初流行的绘画题材，王蒙等文人画家多有描绘。王绂此作，延续的正是这一传统，只是构图、物象更趋简洁。在今天，王绂被视为吴门画派的先驱，也是处于倪瓒、王蒙、吴镇等元代绘画大师与沈周等明中期大师之间的桥梁式人物。

此作有多位同时代或时代相近之人的题跋，后入清内府，并经爱新觉罗·绵亿（1764—1815）题跋，被视为王绂的可靠真迹。此作约在清末民初时流入日本，曾经长尾雨山（1864—1942）寓目，后辗转至美国。1997年，由A.迪安·佩里夫妇遗赠予克利夫兰艺术博物馆。

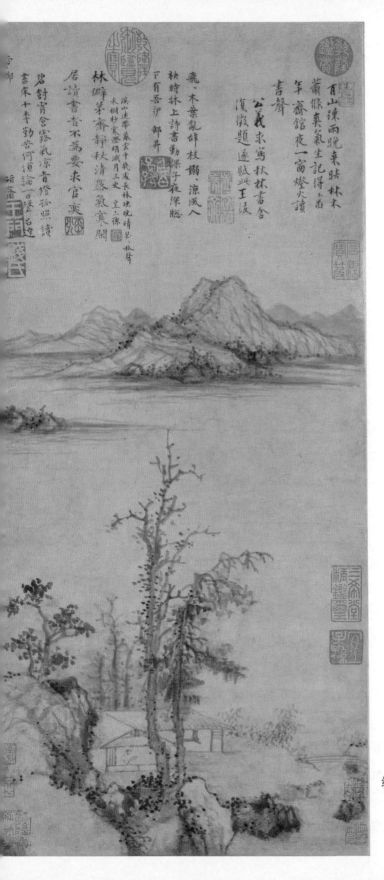

秋林书舍图

明

王绂

纸本水墨

纵 58.7 厘米，横 27.2 厘米

美国克利夫兰艺术博物馆藏

菊花白菜图

尽管陶成（生卒年不详）在今日的美术史叙述中，并未身居明代一流画家之列，但在其活动的明中期，他的绘画颇受高级文官及文坛领袖们的喜爱。生活年代略晚于陶成、以文学才华和戏曲创作闻名的李开先（1502—1568），在其所著的《中麓画品》中，对陶成极为推崇，视其为与戴进、吴伟（1459—1508）比肩的一流画家，比为后世所称道的如沈周、唐寅等同时代吴门文人画家的绘画高妙得多。尽管李开先的看法并未在后世产生更大影响，但他的绘画趣味，应当代表了一部分明中期文人的认识。

此画卷分前后两段，前段绘菊枝，后段绘白菜。每段图像后皆有多位成化、弘治年间朝廷重臣的诗跋。如倪岳（1444—1501），弘治年间任礼部尚书、吏部尚书等职；傅瀚（1435—1502），弘治年间任礼部尚书；李东阳，弘治年间入阁，后成为首辅。综合题诗者们同在北京的时间段来判断，此作约作于1486年，此时具有举人身份的陶成正在北京谋求职业发展，并凭借自身绘画才能，得与朝中诸多高级文官交游，从而成为他们的座上宾。此卷或许就是一次雅集聚会的产物，陶成作画，文官们赋诗并题跋于画后，共同完成一件书画合璧的作品。

两段画面皆以水墨写就，仅后段的白菜叶片略以色染。画家用笔简

洁且落墨迅速，有逸笔草草之感。所用图式及笔法，皆与同时代画家沈周笔下的菊和菜相似，仅笔墨趣味上少了些许文人画家的蕴藉之气。通常认为，沈周在花鸟画技法上继承了法常（约1207—约1291）画风，开后世大写意花鸟画的先河。虽不清楚陶成是否曾间接或直接地受到法常画风的影响，然可知这种纯用水墨、粗笔放逸、不拘泥于物象的画法，在明代初中期并非只有沈周在进行实践。此作或有助于加深对明中期写意花鸟画发展的认识。

此作曾经近代书画鉴定大家张珩、徐邦达等鉴藏，后归德裔犹太收藏家兼古董商侯时塔所有。1960年，由考特尼·伯顿（Courtney Burton）夫妇捐赠予克利夫兰艺术博物馆。

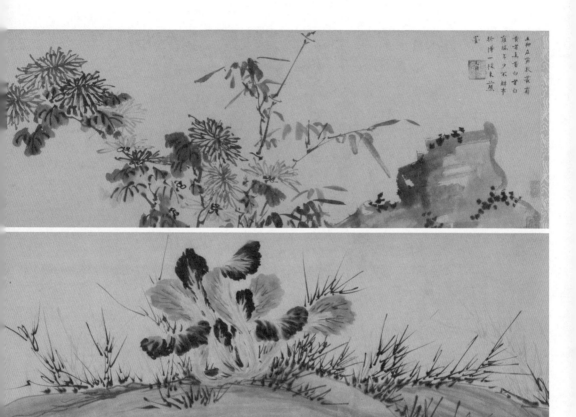

菊花白菜图

明 约 1486 年

陶成

纸本淡设色

纵 28.6 厘米，横 253.7 厘米

美国克利夫兰艺术博物馆藏

流民图

　　流民图的创作始于北宋郑侠（1041—1119）。据文献记载，郑侠为了规谏宋神宗赵顼（1048—1085），遂以长卷图绘平日所见流离失所的饥民献给皇帝。然郑侠之图不传，无法确知其画作面貌。周臣（生卒年不详）此作，大约是对这一传统的延续，画家在卷末的跋文中亦提到"正德丙子秋七月，闲窗无事，偶记素见市道丐者往往态度。乘笔砚之便，率尔图写。虽无足观，亦可以助警励世俗云"，从中可略见其创作时的态度。尽管此作现在是手卷的形式，然而周臣原作本为册页。在清代，该册页被装成手卷，后又被割裂为两卷，现存每卷各十二人。据研究，周臣原作描绘的人数应较两卷总体的二十四人更多。克利夫兰艺术博物馆所藏为后半段，前半段藏于檀香山艺术博物馆。

　　克利夫兰艺术博物馆所藏的这段，卷后有黄姬水（1509—1574）、张凤翼、文嘉等明中期吴门文士作于嘉靖末至万历初的题跋，书写时间距离此作绘成五十年上下。张凤翼在题跋中为此作与郑侠所作《流民图》建立了联系，并认为册中所绘"饥寒流离、疲癃残疾之状"与正德年间（1506—1521）宦官干政、民不聊生有关，从而奠定了后世观看此作的基调。文嘉则借唐寅之口，盛赞周臣的绘画技巧——"昔唐六如每见周笔，辄称曰：'周先生！盖深伏其神妙之不可及。'"周臣乃唐寅之师，

正德丙子秋七月闲窗无

事偶记素见市道马左

性、熊度乘笔程之便

率尔图写难画无足观

尚可以助警励世俗云

东邨周臣记

以善画山水闻名，从此图来看，作为职业画家的周臣，其人物画同样精彩。通幅虽无背景描绘，然而画家通过人物的两两相对、动态的搭配错落，依然令人感到空间的存在。笔意流畅，设色古朴，人物的面部表情刻画尤其生动。

由册页改装为长卷，又被分为两段的周臣此作，约在民国时流散海外。此半段于 1964 年被售予克利夫兰艺术博物馆。

流民图

明　1516年

周臣

纸本设色

纵 31.9 厘米，横 244.5 厘米

美国克利夫兰艺术博物馆藏

宣文君授经图

　　据画面上方的画家自题，可知此巨轴为崇祯十一年（1638）陈洪绶（1599—1652）为庆贺其姑母六十寿辰所制。祝寿图在明清时代非常流行，无论是宫廷画家、职业画家还是文人画家皆多有涉猎。祝寿图在题材上十分多样，大体可分为山水、花鸟、人物等类型。山水类祝寿图多以青绿设色为之，描绘仙山或仙境等；花鸟类祝寿图多描绘仙鹤、鹿、松柏、灵芝、寿石、萱草、蟠桃等具有吉祥寓意的动植物；人物类祝寿图则以麻姑、寿星、西王母等形象为主。

　　陈洪绶曾入内廷供奉，后以卖画为生。作为职业画家，他绘制过大量的祝寿图，其中山水、花鸟、人物类兼备，如《乔松仙寿图》（台北"故宫博物院"藏）等。《宣文君授经图》则突破了传统祝寿图的"套路"，别出心裁地借用了前秦宣文君（283—？）授经的典故：出身于儒学世家的宣文君，得其父传授《周官》音义，后不辞辛劳，以之教幼子，使其成材。宣文君在年迈时，受到国君礼遇，开设讲堂，教授百余名弟子，后世传为美谈。陈洪绶在此作中描绘宣文君授经的情形，来赞誉姑母的德行及其对家族的贡献。画面中心位置处，象征着陈洪绶姑母的宣文君面前桌案上摆放着一株巨大的灵芝，凸显出祝寿的意涵；画中缭绕的云气，以精细的青绿设色法描绘的山石，共同营造出仙境的氛围。画

家既熟谙祝寿图的传统语汇，又能在此基础上出新，故此作被视为陈洪绶的代表作之一。

陈洪绶技法全面，画风独特而高古，极具装饰意味，于此作亦可见一斑。除卷轴画外，陈洪绶还参与制作了大量的版画，其画风的形成，或与版画艺术用线造型、强调概括能力不无关联。

由鉴藏印鉴可知，此作先后经万承紫（1775—1837？）、徐渭仁、孙祖同（1894—1937）等人收藏。20 世纪，王季迁携此作至美国，后于1961 年售予克利夫兰艺术博物馆。

228

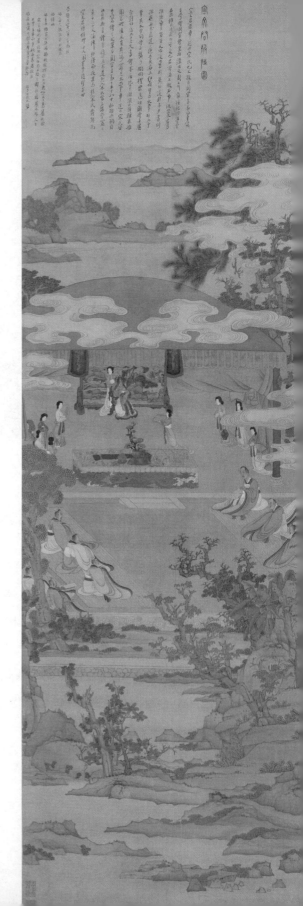

宣文君授经图

明　1638 年

陈洪绶

绢本设色

纵 172.8 厘米，横 55.7 厘米

美国克利夫兰艺术博物馆藏

参考资料

波士顿艺术博物馆网站
https://www.mfa.org

弗利尔美术馆网站
https://asia.si.edu

大都会艺术博物馆网站
https://www.metmuseum.org

纳尔逊－阿特金斯艺术博物馆网站
https://www.nelson—atkins.org

克利夫兰艺术博物馆网站
https://www.clevelandart.org

王世襄：《记美帝所攫取的中国名画》，

　　《文物参考资料》1950 年第 11 期。

金维诺：《欧美访问散记》（之一、之二、之三、之四、之五），

　　《美术研究》1981 年第 4 期，1982 年第 1 期、第 2 期、第 4 期，1983 年第 3 期。

李铸晋：《美国举办"八代遗珍"展览及讨论会》，

　　《美术研究》1981 年第 4 期。

陈儒斌：《纽约大都会博物馆的中国艺术——孙志新博士访谈》，

　　《美术学报》2003 年第 2 期。

陈儒斌：《收藏与展览是艺术博物馆的核心竞争力——以纽约大都会博物馆为例》，

　　《中国博物馆》2013 年第 1 期。

邵彦：《美国博物馆收藏中国古书画概述》，

　　《中华书画家》2013 年第 1 期。

瞿炼、朱俊：《堪萨斯的"中国庙宇"——史克门与纳尔逊-阿特金斯博物馆的中国文物》，

　　《紫禁城》2014 年第 1 期。

Kimberly_Masteller 著，杨难得译：《美国纳尔逊-阿特金斯美术馆》，

　　《美成在久》2014 年第 2 期。

瞿炼、朱俊：《翰墨荟萃克利夫兰　李雪曼和克利夫兰艺术博物馆的中国绘画收藏》，

　　《紫禁城》2014 年第 4 期。

瞿炼、朱俊：《弗利尔和他的博物馆》，

　　《紫禁城》2014 年第 7 期。

王伊悠著，李雯译：《卢芹斋与弗利尔美术馆的中国收藏》，

　　《紫禁城》2014 年第 7 期。

瞿炼、朱俊：《"与古为徒"——波士顿美术馆中国艺术珍藏》，

　　《紫禁城》2014 年第 10 期。

何慕文著，魏紫译：《亚洲之窗：美国大都会艺术博物馆的中国艺术收藏》，

　　《美成在久》2015 年第 4 期。